KB141224

방 명 주

Bang, Myung-Joo

Hexagon

한국현대미술선 006
방명주

2012년 6월 25일 초판 1쇄 발행

지은이 방명주
펴낸이 조기수
펴낸곳 출판회사 헥사곤 Hexagon Publishing Co.
등 록 제 2012-000044호
주 소 경기도 성남시 분당구 미금로 63, 304-2004호
전 화 070-7628-0888 / 010-3245-0008
이메일 3400k@hanmail.net
출 력 (주)가나씨앤피
인 쇄 형제문화인쇄

ⓒ방명주 2012, Printed in KOREA
 ISBN 978-89-966429-8-5

방 명 주

Bang, Myung-Joo

006

Hexagon
Korean Contemporary Art Book
한국현대미술선 006

차 례

● **Works**

● **Text**

일상의 주름을 쓰다듬는 섬세한 손길

조선령 (독립 큐레이터)

매일 매일 먹는 밥이지만 그걸 가까이 들여다보면서 밥알 한 알 한 알의 모양새나 촉감을 세심하게 살펴본 적은 없는 우리들에게 방명주의 사진작업은 이 작고 사소한 음식이 얼마나 제각기 자신의 목소리를 가진 사랑스러운 존재들인가를 보여준다. 화면 가득 빼곡히 자리를 차지하고 있는 탱글탱글한 곡식들이 부드러운 조명을 받아 따뜻하게 빛난다. 하나 하나가 모두 다른 모습과 다른 온기와 매끈함을 갖고 있다. 빈속을 채워주는 원래의 임무답게 탐스럽고 맛깔스럽게 보이기도 하지만 한편으로는 매일 놓여 있던 식탁이나 밥그릇이란 장소에서 벗어난 밥알들이 생소하면서도 아름답다. 흑미밥이나 끈적하게 뭉쳐져 있는 밥덩어리들은 조금 더 낯설고 기이한 느낌을 주긴 하지만 소소한 이 일상의 음식에 던지는 작가의 보드라운 손길은 비슷하다. 2005년에 발표했고 2008년에도 시도한 〈부뚜막꽃〉 연작들이다. 음식들이 공처럼 둥글게 모여있는 2008년 연작에서는 밥이나 뱅어포, 각종 양념들이 마치 현미경으로 들여다보는 세포처럼 주변과 고립된 피사체로 모습을 드러낸다. 하지만 여전히 이 피사체를 감돌고 있는 따뜻한 빛들 때문에 이것들은 실험대상처럼 보인다기보다는 크리스마스 시즌의 털실뭉치처럼 보드라운 감각을 전한다.

　　정작 작가 방명주는 이 작품이 결혼한 뒤 주부로서 부엌에서 보내야 했던 나날의 산물이라고 말한다. 특별히 힘들었던 일이 있었다기보다는 결

혼한 어자라면 누구나 느껴야 하는 그런 조금은 답답한 일상, 바깥에서 어떤 일을 하건 결국은 돌아와 부엌 주변을 맴돌 수 밖에 없는 그런 매일의 경험과 관련이 있다는 것이다. 작가가 어떤 대상을 작품에 담을 때 그것이 좋든 싫든 어쩔 수 없이 자기가 붙들고 씨름해야 했던 것이라면 그 대상들을 좀더 시니컬하거나 차갑게 그리는 것이 일반적일 것이다. 거기다 페미니즘에 좀더 깊이 발을 들여놓은 작가들이라면 부엌에서 보내야 하는 시간과 거기에 등장하는 음식이나 사물에 대해 아예 비판적인 눈길을 던졌을 것이고. 하지만 방명주의 작품 속에서 밥이나 냉장고 속의 각종 음식들, 혹은 이번 전시에 사용된 붉은 고춧가루들처럼 부엌에 소속된 소소한 물건들이나 음식들은 오히려 따스한 눈길을 받는다.

사물에 카메라를 가까이 갖다 대고 그것들을 아주 가까이서 보는 시선에는 여러 가지 태도가 있을 수 있지만 여기서 우리가 관찰할 수 있는 것은 물건들 하나하나를 보듬고 아름답게 다듬어내는 시선이다. 그녀의 사진 속에는 이처럼 지금 이곳에 있는 것을 소중히 여기는 낮은 목소리가 느껴진다. 하지만 단지 있는 자리에 충실하자는 그런 수동적인 태도만은 아니다. 오히려 그녀는 사물들 속에서 무언가 빛나는 것을 발견하기 위해 그것들을 애정을 잃지 않으면서도 오랜 시간 관찰하고 또 기록한다. 이 과정에서 맥락은 최대한 제거되고 단순한 조형적 틀 속에서 사물들 자체만이 남는데 그러면서도 처음 사물들에게 투여했던 감정은 사라지지 않고 남아있다.

방명주의 작업은 소재를 둘러싼 내용이나 맥락을 소홀히 여기고 있지 않으며 오히려 거기서 출발하고 있지만 그렇다고 화면에 보여지는 것들이 단지 바깥의 무엇을 위한 은유나 상징으로 사용되는 것은 아니다. 음식

들은 그 자체가 주인공이다. 매체가 가진 물리적 성격이 작품의 성격을 결정한다고, 그래서 카메라가 원래 차가운 시선을 가졌다고 믿는 사람들에게 방명주의 카메라는 대상과의 감정적 거리를 유지하면서도 대상을 쓰다듬거나 보듬는 것이 충분히 가능하다는 것을 보여준다. 사진은 촉각적인 매체라고들 하지만 보통의 경우는 대상을 파헤치고 조각내기 위해서 이 촉각성이 동원되는 경우가 많다. 하지만 방명주의 사진들은 그렇지가 않다. 일단 사진의 주요 소재가 음식이라는 것과도 관련이 있을 것이며, 소재에 빠져들지 않으면서도 그것을 감싸안으려는 시각과도 관련이 있을 것이다. 음식은 직접적인 육체적 접촉을 통해 우리와 만난다. 이런 의미에서 이 만남은 촉각적이다. 무엇인가를 먹는다는 것은 그것을 해체하는 행위이기도 하지만 한편으로는 우리 몸이라는 또 다른 영역을 종합해내는 행위인 것이다. 그렇다고 해서 그녀의 사진이 가정이나 식사의 의미 같은 것을 직접적으로 다루는 것은 아니다. 음식이 소재이긴 하지만 먹는다는 행위는 철저히 화면에서 배제된다. 미니멀하다고 묘사해도 좋을 사진의 절제된 형식적 느낌과 맥락을 제거하고 사물 자체만을 남기는 스타일은 작품이 감상적으로 되는 것을 막고 담담하고 객관적인 시선을 유지한다. 이건 어쩌면 2004년의 〈판테온〉 연작에서부터 그녀가 지녀왔던 태도인지도 모른다. 의자나 쇼핑카트 등 일상의 똑같은 사물들이 수없이 나란히 늘어서 있는 장면이 차갑다기보다는 오히려 정돈됨으로 다가왔던 것.

　음식, 그것도 잘 차려진 식탁이나 독립된 요리도 아니고 그야말로 요리의 밑바탕으로 쓰여 사람들의 입과 위를 채우기 위해 사라져버리는, 사소하다 못해 그 존재를 의식하기조차 쉽지 않은 곡식이나 밥알, 심지어 고춧가루가 그녀의 작품 속에서는 주인공이다. 방명주의 사진은 이처럼 쉽게 사라지는 존재에 어떤 빛나는 영속성을 부여한다. 하지만 사라질 존재를

억지로 사라지지 않는 것으로 만들어서 가능해지는 영속성은 아니다. 사라진다는 것을 인정하고 존중하면서도 거기에 그 자체의 무게와 존재감을 주는 것이다. 이것이 아마도 그녀의 사진에 직접적으로 먹는 행위가 등장하지 않는 이유일 것이다. 사라지는 것과 사라지지 않는 것 사이의 찰나적인 경계선, 혹은 접점. 그녀의 따스한 사진에 어떤 날카로움이 공존한다면 바로 이런 경계선의 느낌 때문일 것이다.

견고하지 않고 영속적이지 않은 사소한 대상들에 대한 관심은 얼핏 조금 다른 맥락처럼 보이는 2007년의 〈헬리오폴리스〉 연작들에서도 나타난다. 강물에 비친 네온 불빛들을 추상적인 색채의 향연처럼 포착한 그녀의 시선은 도시의 화려함 속에 숨은 공허함을 보여주기도 하지만 역시나 어떤 강한 메시지를 주거나 사회적 맥락을 강조하기보다는 빛과 색의 유희 그 자체를 아름답게 조명한다. 대상에 시선을 집중하면서 그것을 둘러싼 맥락을 일부러 최대한 지워나가는 방법, 사물을 최대한 사물 자체로 드러내면서도 그것이 갖는 의미를 포기하지 않으려는 시선이 여기에 엿보인다. 〈헬리오폴리스〉에서 작가는 강물에 비친 광고판의 그림자를 찍었지만 그것이 어떤 광고판인가는 거의 파악하기 어렵다. 이런 일종의 비워내기는 아른거리는 풍경으로 물에 반사되는 색채의 정체가 무얼까 궁금해하게 만들지만 그렇다고 해서 이 장면이 완전히 현실을 떠난 것도 아니기에 그 정체를 짐작할 수 없는 것도 아니다. 사물을 고립시킴으로서 수수께끼를 제시하지만 그 너머를 살짝 드러내기도 하는 이 이중의 효과는 보는 사람에게 추측과 짐작이라는 작은 심리적 파장으로 전달된다.

이처럼 알아볼 수 있는 맥락과 그것을 일부러 지워나가는 미묘한 경계선상에 그녀의 작업이 놓여 있다. 처음에 정체모를 이미지라고 생각했던

것들은 오래 보게 되면 조금씩 맥락을 이해하게 된다. 하지만 그럼에도 불구하고 그것들은 여전히 완전히 모습을 드러내지 않으며 베일에 싸인 부드러운 신비감을 갖는다. 2008년의 〈매운땅〉 연작에서도 이 매력적인 베일의 효과가 존재한다. 이번엔 한 가지가 더해졌는데, 그것은 일상의 음식과는 전혀 다른 그 무엇의 느낌까지 준다는 것이다. 바닥에 쏟아져 골과 언덕을 만들고 있는 붉은 색 고춧가루는 알제리 어디쯤에 있다는 혹은 나미비아에 있다는 붉은 사막처럼 보인다. 고춧가루가 사막으로 보일 수는 있지만 그럼에도 불구하고 여전히 그것이 고춧가루로도 보인다는 것이 중요하다. 사막 같은 고춧가루, 고춧가루 같은 사막은 단지 지루한 현실을 벗어나 상상의 세계로 가는 것만이 아니라 오히려 현실에 더욱 단단히 밀착하기 위해 부엌으로 되돌아온다. 계곡과 능선을 가진 이 붉은 사막은 '매운땅'이라는 제목처럼 현실의 알싸한 냄새를 놓치지 않으면서도 비현실적으로 부드럽게 빛난다. 전체가 붉은 색이지만 자세히 살펴보면 다채로운 빛의 효과가 조금씩 다른 질감과 색감을 화면에 골고루 나누어준다. 사막을 만든 작가의 손길 역시 조형성 그 자체에서 오는 즐거움을 느끼게 한다.

　　고춧가루 사막에서 서핑을 하고 있는 한 쌍의 흰 오리 젓가락 받침대는 여기에 유머감각까지 더해준다. 심각하거나 강렬한 지점은 없다. 하지만 보이지 않는 곳에서 무엇인가를 위해 계속 노력한다. 작업이 심각해보이지 않기 때문에 이런 노력이 얼핏 눈에 잘 들어오지 않지만 그것은 마치 밥이 뜸이 들기까지는 구수한 냄새를 풍기지 않는 것과 비슷하다. 이런 노력의 결실 중 하나는 산수화처럼 보이도록 세로로 긴 포맷의 연작사진들이다. 얼핏 정말 추상적인 무늬처럼 보이지만 이것들은 고춧가루에 핀 곰팡이를 찍은 것이다. 얼핏 무릉도원도의 일부인 것처럼 보이는 이 무늬들은 얼핏 더욱 더 추상적이고 비현실적인 세계로 가는 것처럼 보이지만 그렇지

않다. 사라지고 썩어갈 것들에 존재감을 부여하는 태도, 일상과 비일상 사이에 드리우는 베일의 효과, 시각성과 촉각성 사이의 미묘한 흔들림, 담담하고 객관적인 시선과 따스하게 보듬는 시선 사이의 엇갈림 등 그녀 작업의 모든 특성들이 여기에 모두 드러난다. 다만 조금 더 강해진 표현은 어쩌면 또 다른 변화를 암시하는 것일 수도 있겠다.

고춧가루의 골과 언덕이 만들어내는 주름은 밥알과 밥알 사이의 계곡이나 틈과 비슷한 시각적 효과를 갖는다. 아니 이것은 촉각적 효과이기도 하고 시각적 효과이기도 하다. 그러고 보면 그녀의 카메라가 향하는 대상들은 사물들 자체라기보다는 사물들 사이의 틈인지도 모르겠다. 고춧가루 사막의 골들이나 곰팡이의 무늬들, 밥알 사이의 주름들, 뱅어포들 사이의 틈을, 이런 것들은 일상의 틈이고 골이고 주름이기도 하지만 동시에 일상의 반복성을 다른 무엇으로 빛나게 만드는 숨겨진 선물이기도 한 것이다.

매운땅 Redscape

재래시장 한켠에 수북이 쌓여있는 붉은 고춧가루 더미들이 내 눈에 태산처럼 커다랗게 다가오면서부터 이 작업은 시작되었다. 아직 제대로 된 김치 한번 담가본 적 없는 나로서는 높게 쌓여진 고춧가루가 도저히 넘을 수 없는 커다란 붉은 산맥처럼 느껴졌다. ● 언제 어떻게 들어왔는지 정확하지 않지만 대충 500년 전부터 우리민족 음식 대부분에 고춧가루가 뿌려지고 있다. 고춧가루가 전래되기 이전의 김치들이 모두 백김치였음을 감안하면 고춧가루의 먹거리 장악능력은 매우 놀랍다고 할 수 있다. ● 혹자는 눈물나게 매운 고추 맛 때문에 임진왜란 때 일본인이 조선인의 얼굴에 뿌려대면서 고춧가루가 전래되었다고도 하는데, 오늘날 고추 맛을 오히려 달다고 즐기는 우리 민족의 입장에서는 좀 서글픈 이야기이다. 달리 중국에서 들어왔다거나 오히려 우리가 일본에 전해줬다는 설도 있지만 모두 확실치 않다. 어찌되었건 분명한 것은 멀리 멕시코가 원산지인 고추가 오늘날 우리 부엌살림에서 한 끼도 빼놓을 수 없는 양념이 되었다는 것이다. ● 다소 엉뚱한 고춧가루 산에 대한 경외감을 연출한 『매운땅』(2008)은 나의 세번째 개인전 『부뚜막꽃』(2005)에서 비롯했다. 부엌이라는 익숙한 공간에서 벗어나고자 했던 어설픈 생각들은 재래시장에서도 마찬가지로 적용되었다. 더구나 고춧가루 산은 정물과 풍경을 넘나드는 대상이라 다소 광활하고 거친 풍광으로 연출하고 싶었다. 그리고 타지에 나가면 어쩔 수 없이 사무치게 그리운 고추장과 고춧가루의 매콤하면서 개운한 맛처럼 붉고 억척스러운 이 땅의 이미지를 만들고 싶었다. ■ 방명주

매운땅 redscape digital print 120×80cm 2008

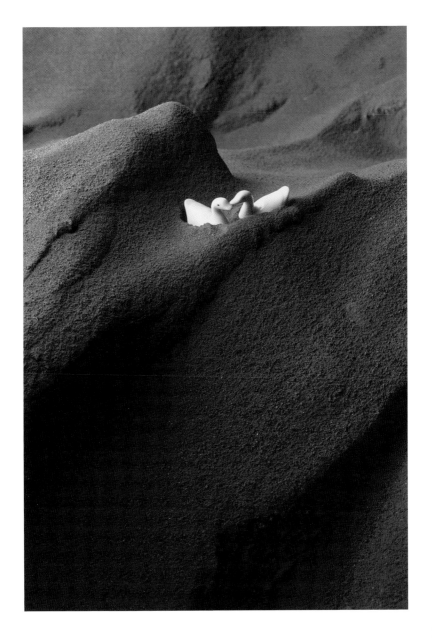

매운땅 redscape digital print 120×80cm 2008

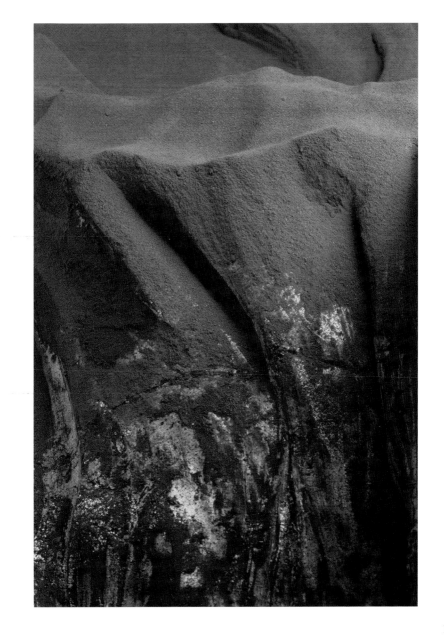

매운땅 redscape digital print 120×80cm 2008

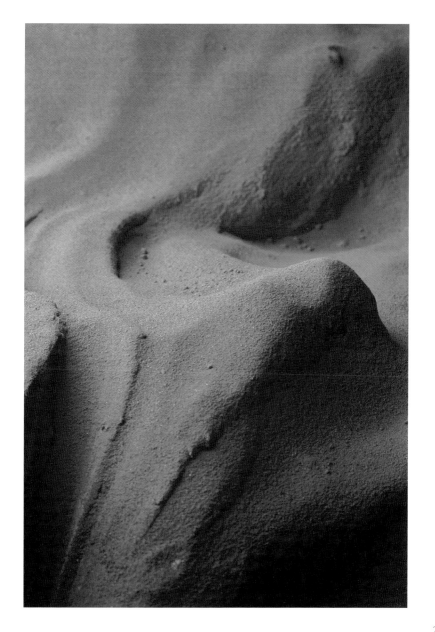

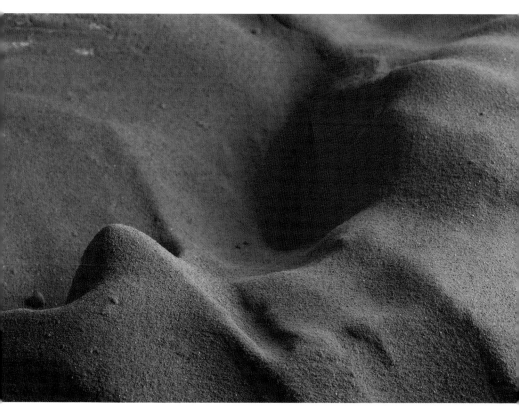

매운땅 redscape digital print 80×120cm 2008

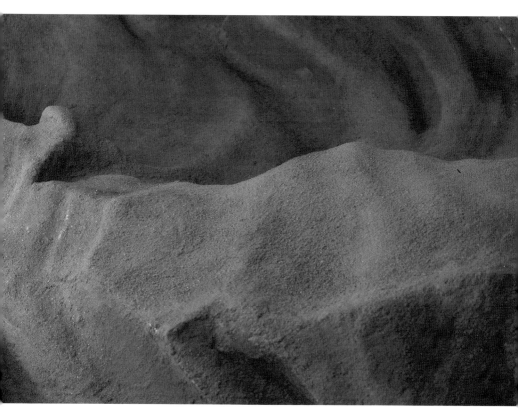

매운땅 redscape digital print 80×120cm 2008

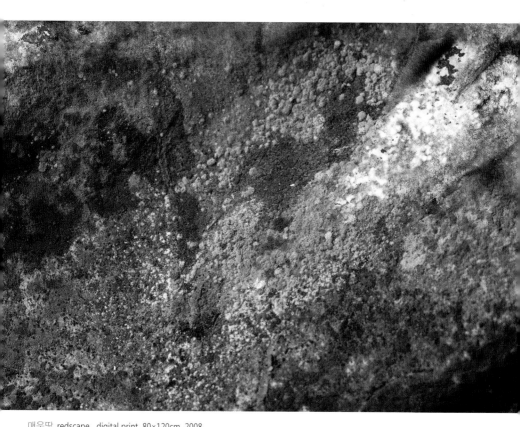

매운땅 redscape digital print 80×120cm 2008

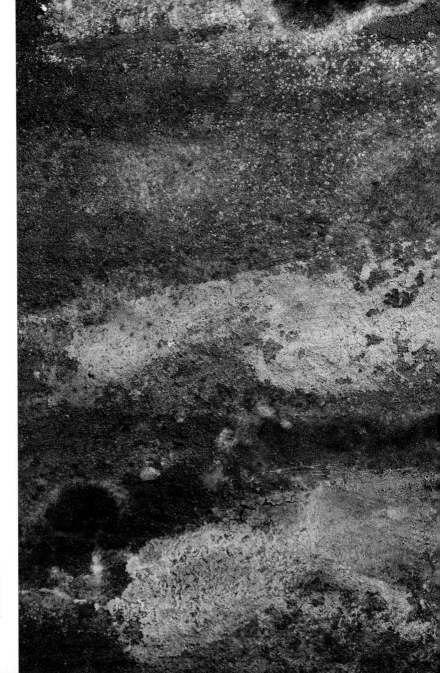

매운땅
redscape
digital print
80×120cm
2008

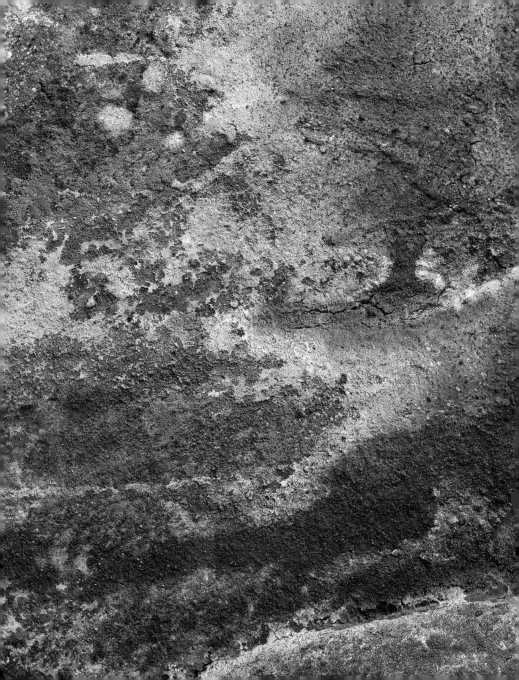

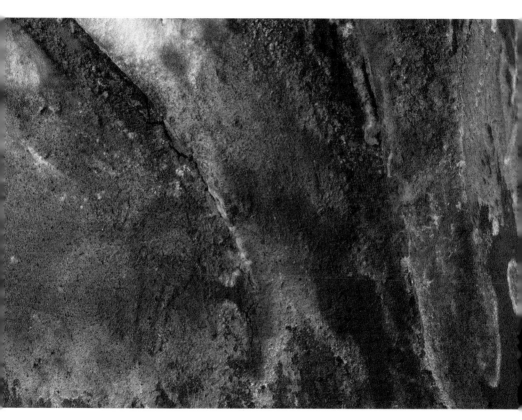

매운땅 redscape digital print 80×120cm 2008

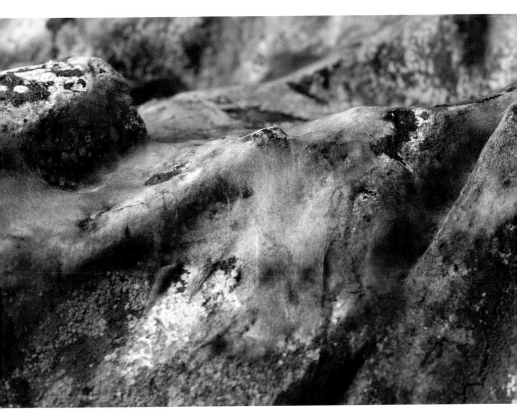

매운땅 redscape digital print 80×120cm 2008

매운땅 redscape digital print 120×80cm 2008

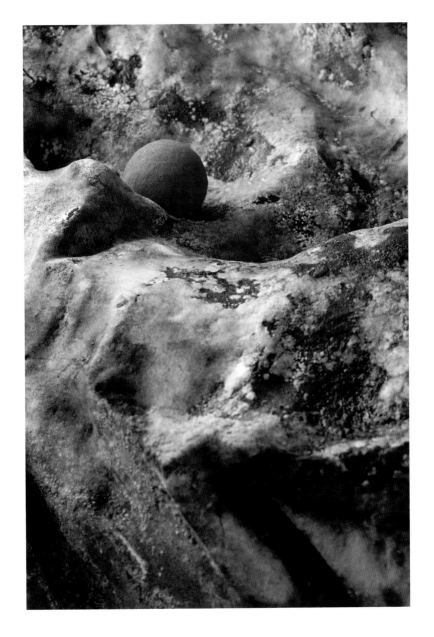

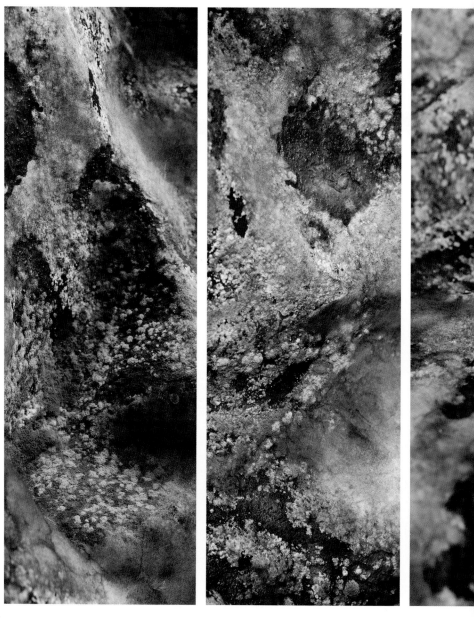

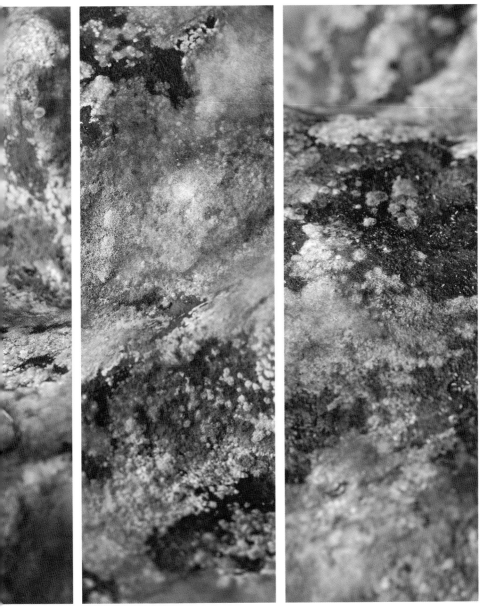

매운땅 redscape digital print 120×40cm×5 2008

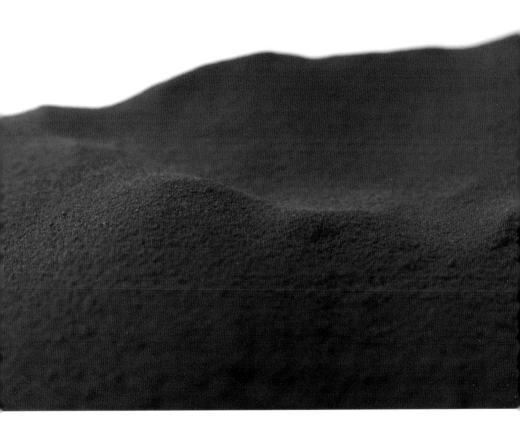

매운땅 redscape digital print 80×120cm 2008

매운땅 redscape 샘터갤러리 2008

부뚜막꽃 Rice in Blossom

쌀을 먹고사는 사람들이라면 매일 적어도 한번 이상은 누군가에 의해 눈앞에 차려지는 밥을 보게 될 것이다. 「부뚜막꽃」은 그 밥의 외양으로 시작하여 밥의 심리적 사회적 의미까지 사진의 힘을 빌어 포착하고자 한 작업이다. ● 나의 첫번째 사진전 『트릭』(2003)은 일상의 것을 의미있게 또는 무의미하게 바라보게 만드는 비법으로서 사진을 제시하였다. 그리고 두번째 사진전 『마리오네트』(2004)는 삶을 조작하는 거대하지만 보이지 않는 힘의 존재를 일상의 사물과 풍경을 통해 드러내고자 하였다. ● 세번째 사진전인 『부뚜막꽃』(2005)은 두번째 사진전에서 선보인 「판타스마」연작을 심화시킨 것이다. 여성으로 지니게 되는 딸, 아내, 며느리 등 무시하지 못할 역할들 속에서 접하게 되는 사소한 사물들을 인공조명 위에서 새로운 의미로 포착해내는 작업이 「판타스마」였다. 그들 중에 '밥'이 있었다. ● 『부뚜막꽃』은 부엌이라는 구체적인 장소에서 습관적으로 행해지는 밥짓기에 대한 생각들을 사진작업으로 풀어놓은 것이다. 가족에 대한 의무감으로 또는 먹고살기 위한 반복행위로 매일 행해지는 밥짓기를 모아지고 흐트러지는 밥풀을 통해 표현하고자 하였다. 그리고 그 과정 중에 신성한 먹거리로서 생존의 의미, 한 솥밥 먹는 가족이라는 식구의 범위, 가사일이 갖는 사회적 의미, 밥과 밥풀처럼 얽혀진 전체와 개별의 관계 등을 생각하였다. ■ 방명주

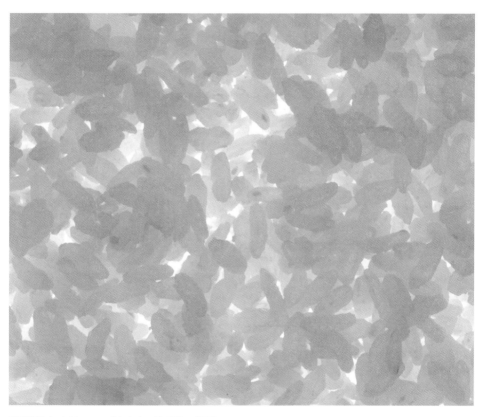

부뚜막꽃 rice in blossom digital print 90×110cm 2005

부뚜막꽃 rice in blossom digital print 90×110cm 2005

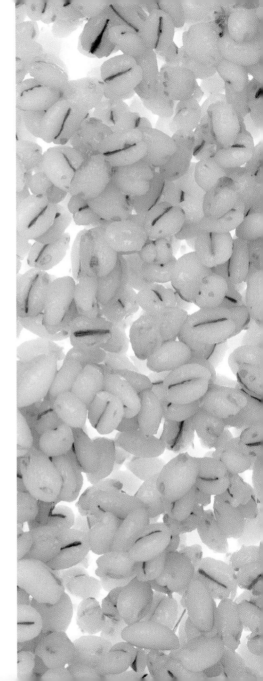

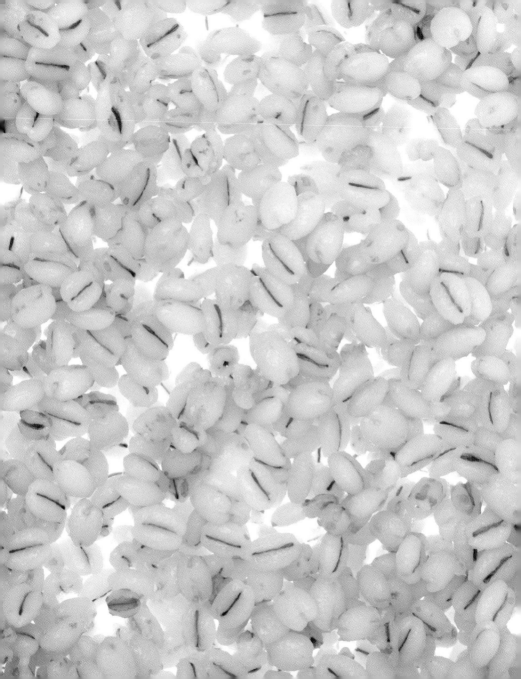

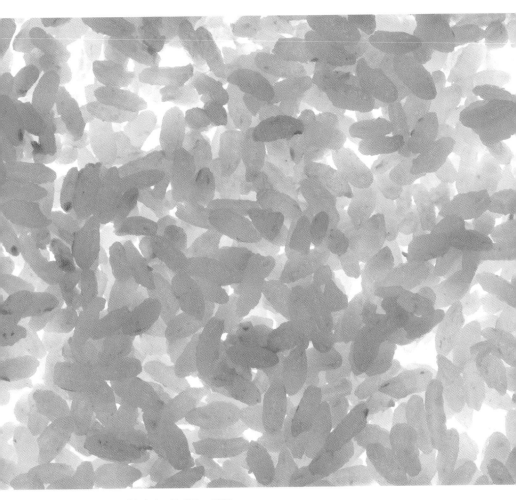

부뚜막꽃 rice in blossom digital print 90×110cm 2005

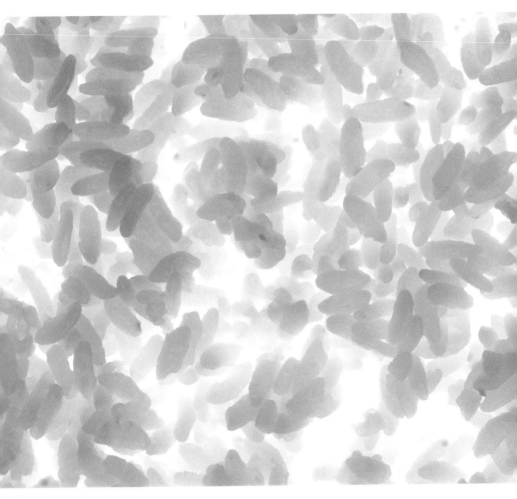

부뚜막꽃 rice in blossom digital print 90×110cm 2005

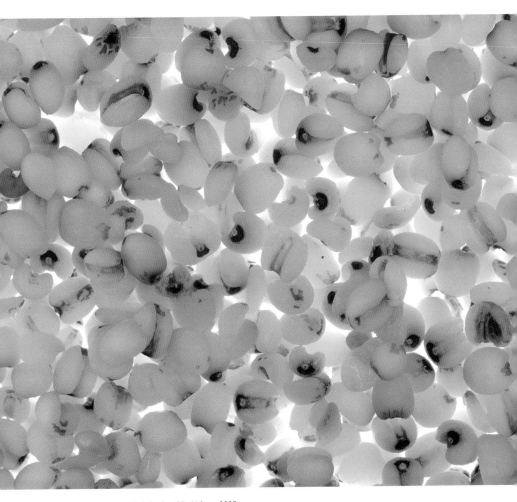

부뚜막꽃 rice in blossom digital print 90×110cm 2005

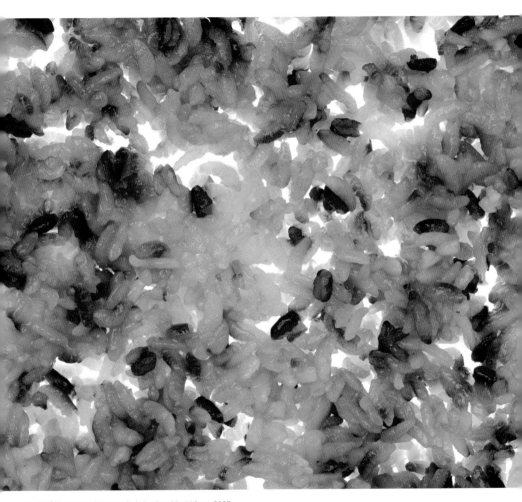

부뚜막꽃 rice in blossom digital print 90×110cm 2005

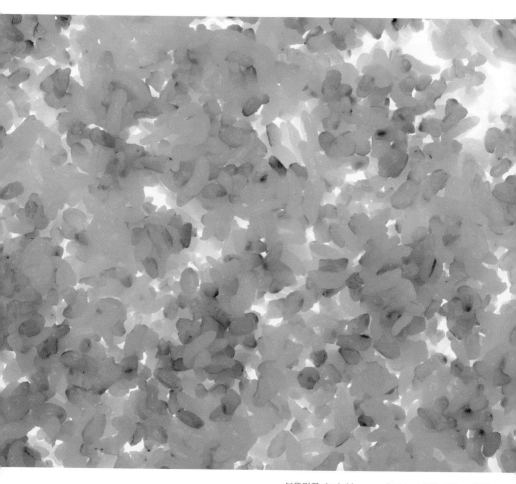

부뚜막꽃 *rice in blossom* digital print 90×110cm 2005

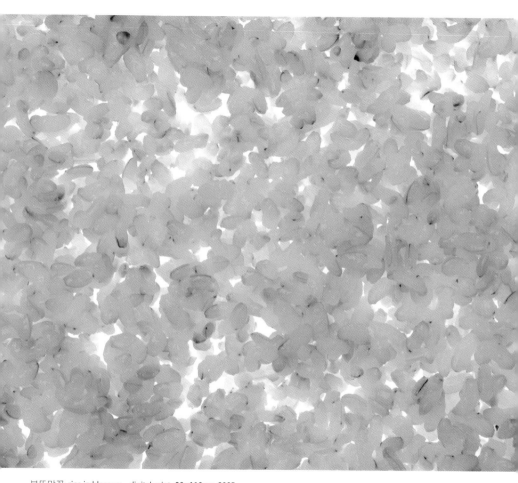

부뚜막꽃 rice in blossom digital print 90×110cm 2005

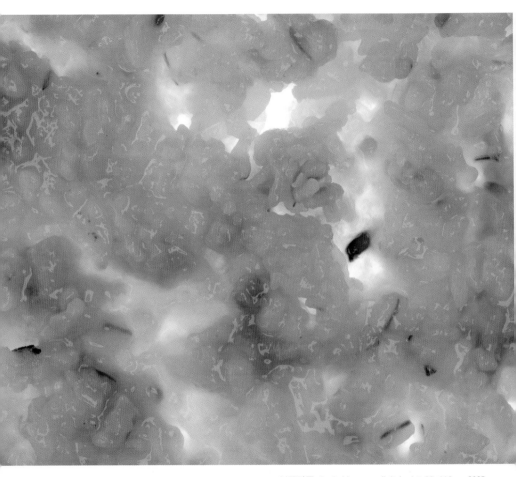

부뚜막꽃 rice in blossom digital print 90×110cm 2005

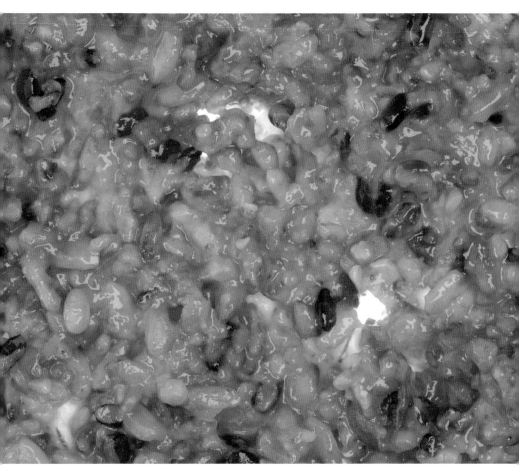

부뚜막꽃 rice in blossom digital print 90×110cm 2005

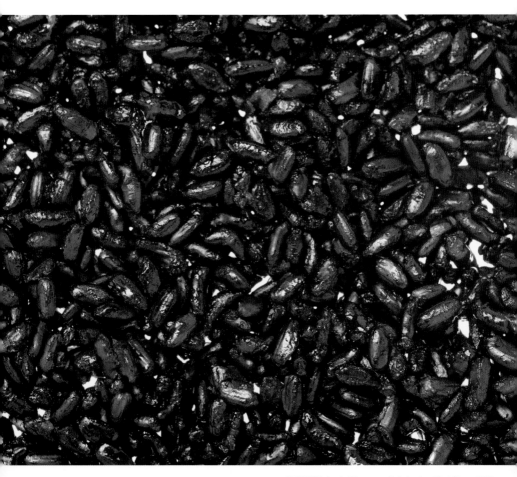

부뚜막꽃 rice in blossom digital print 90×110cm 2005

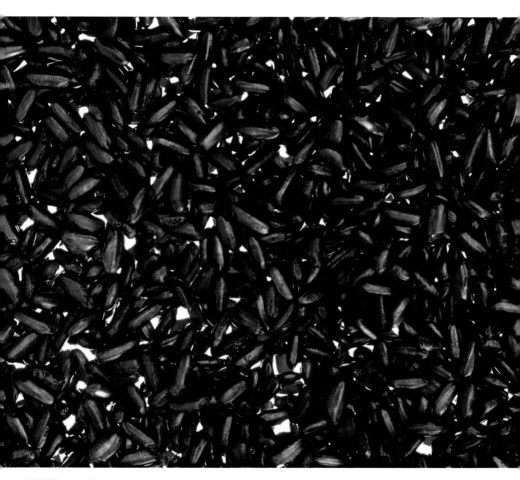

부뚜막꽃 rice in blossom digital print 90×110cm 2005

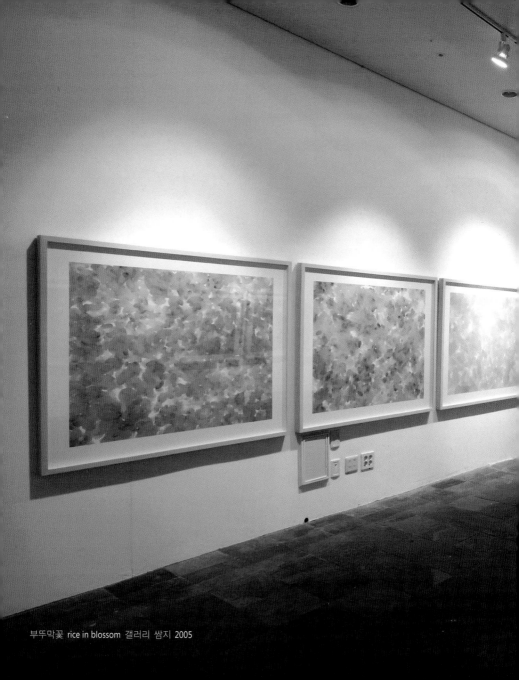

부뚜막꽃 rice in blossom 갤러리 쌈지 2005

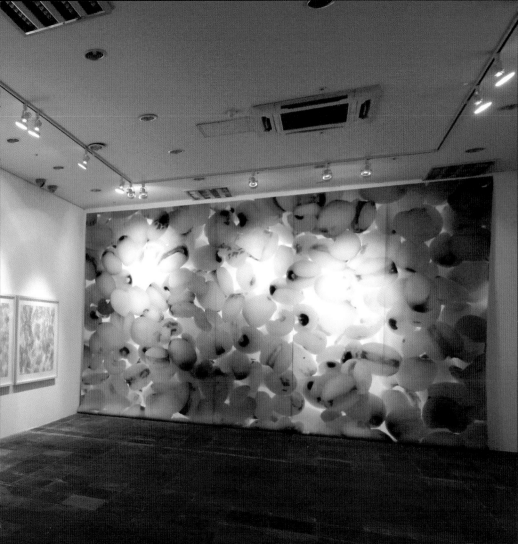

부뚜막꽃_둥근 rice in blossom_balls digital print 120×120cm 2008

부뚜막꽃_둥근 rice in blossom_balls digital print 120×120cm 2008

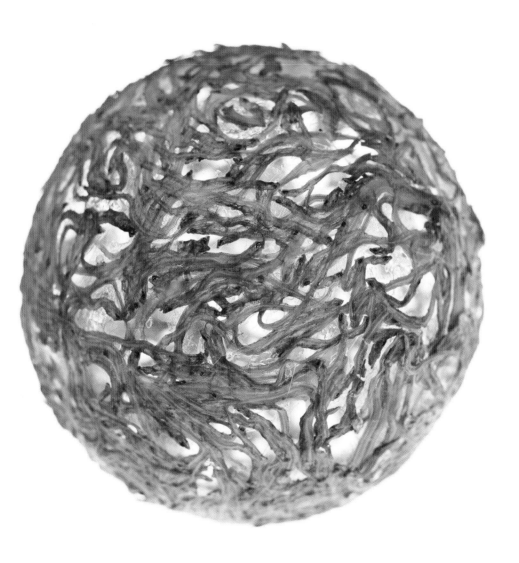

부뚜막꽃_둥근 rice in blossom_balls digital print 120×120cm 2008

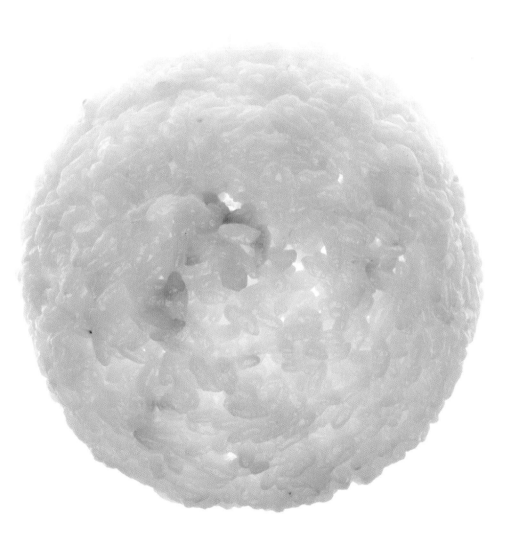

부뚜막꽃_둥근 rice in blossom_balls digital print 120×120cm 2008

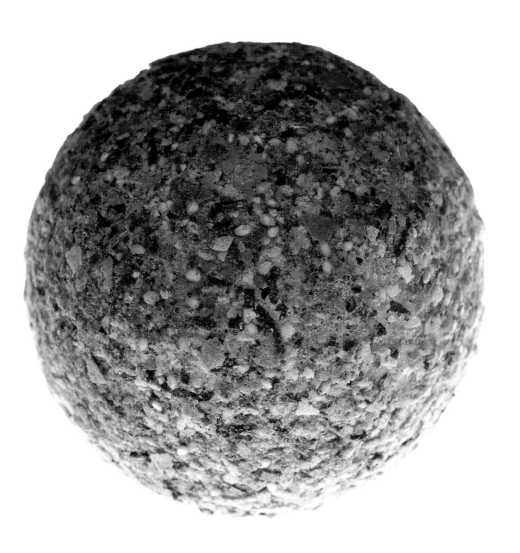

부뚜막꽃_둥근 rice in blossom_balls digital print 120×120cm 2008

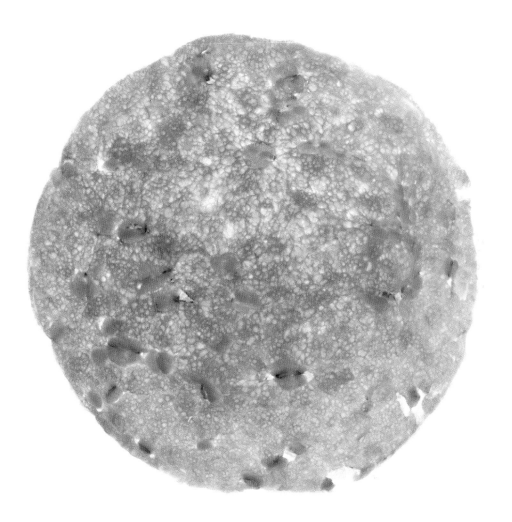

부뚜막꽃_둥근 rice in blossom_balls digital print 120×120cm 2008

스토리지 Storage

지난 여름동안 다양한 사람들의 냉장고에 관심을 가졌다. 문을 열면 불이 켜지는 새하얀 공간에 매료될 수 있었던 까닭은 삶의 신선도를 측정하기에 적합하다고 생각되었기 때문이다. 그 차가운 공간에는 따스한 가족들의 사랑도 담겨있고 가까운 미래에 대한 약속들도 차곡차곡 쌓여져 있었다. ● 무언가 허전할 때 습관적으로 열어보는 냉장고. 꼭 먹거리를 기대해서라기보다는 스스로의 몸과 마음에 그럴듯한 보상이 어느 한구석에 숨어있지나 않을까에 대한 미련이기도 하다. ● 사실 냉장고 안에 들어있는 피사체의 입장에서는 이미 예고된 죽음을 애써 감추기 위한 마지막 도피처가 될 수도 있을 것이다. 뻔한 종말을 눈앞에 두고 있으면서 부패된 모습을 보여주기 싫어하는. 그곳의 온도처럼 서늘한 기운이 감도는 가운데 아주 느린 저장이라는 무감각의 응고된 시간이 흐른다. 냉장고의 안과 밖 시간은 아인슈타인의 이론보다도 더 많은 속도 차이를 보이고 있다. ● 눈에 보이지 않지만 존재하는 것들. 사진은 보이는 것만 찍기 위해 존재하는 것이 아니라는 믿음으로 작업을 해오고 있다. 무더운 여름 냉장고 문을 열어놓고 작업을 하면서 내 사진기보다 더 강력한 흡입력을 지닌 렌즈가 냉장고에 달려있음을 깨달았다. ● 어쩌면『스토리지』(2006)는 냉장고가 아니라 삶과 사진의 시간에 관한 이야기일 수 있다. 속살을 들킨 것처럼 쑥스러워하면서도 기꺼이 냉장고 문을 활짝 열어주신 많은 분들께 감사드린다. ■ 방명주

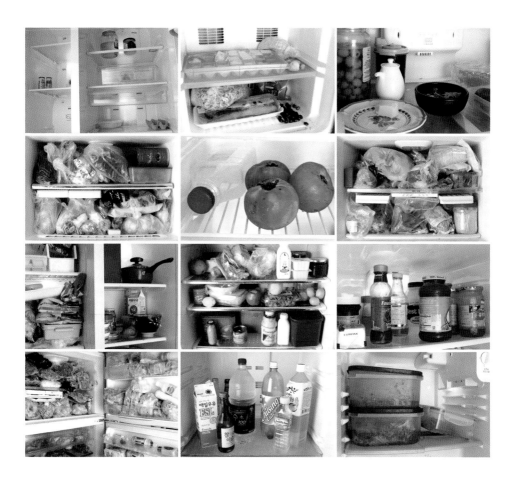

스토리지 storage digital print 37×42cm 2006

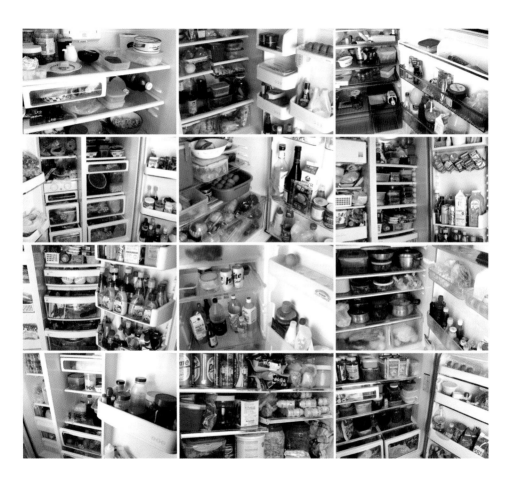

스토리지 storage digital print 37×42cm 2006

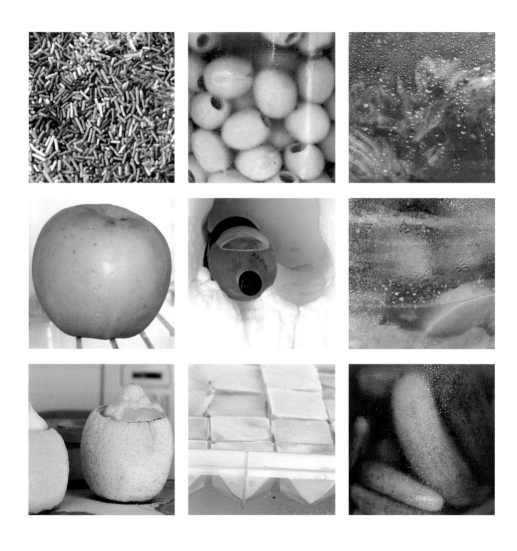

스토리지 storage digital print each 15×15cm 2006

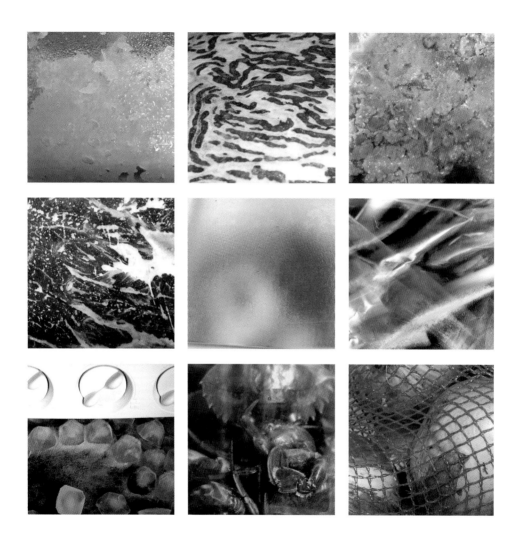

스토리지 storage digital print each 15×15cm 2006

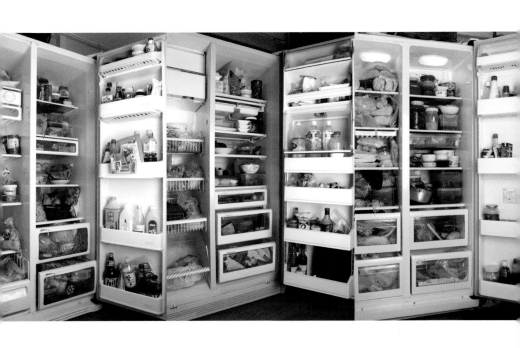

스토리지 storage digital print 60×240cm 2006

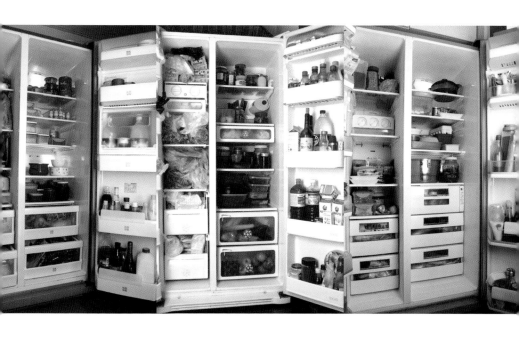

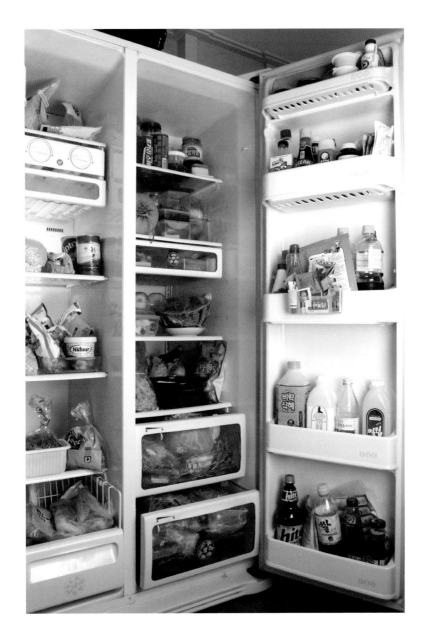

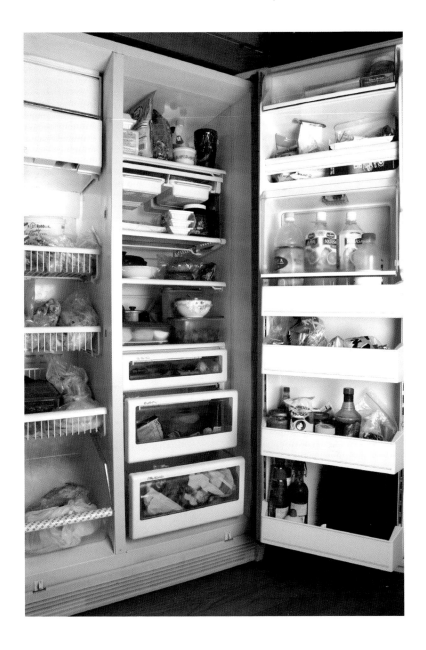

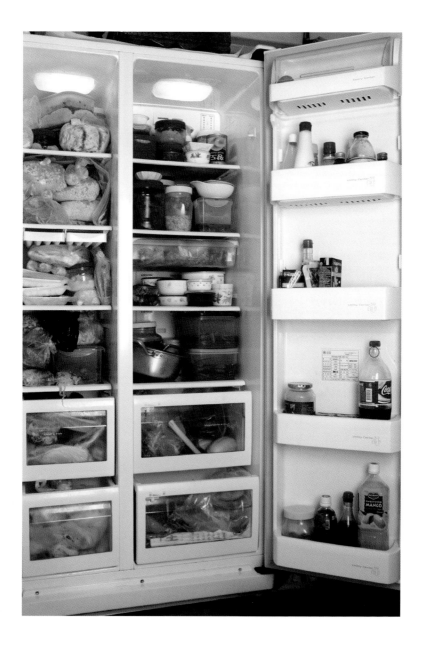

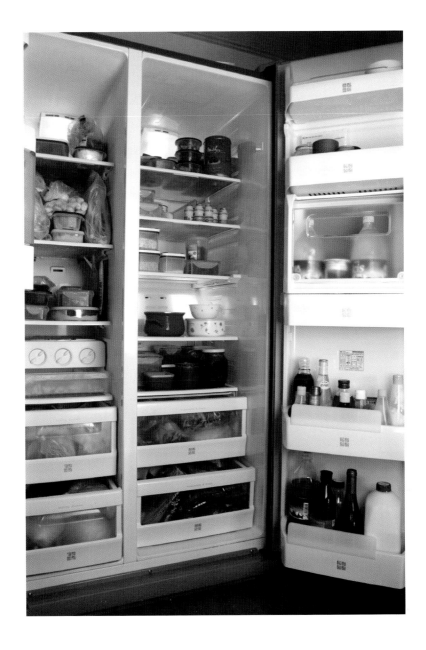

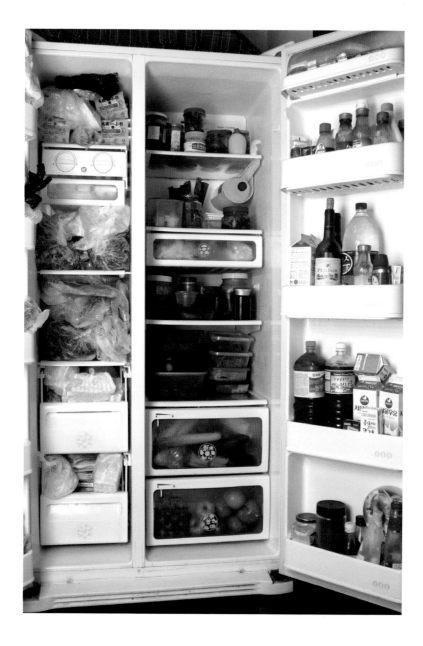

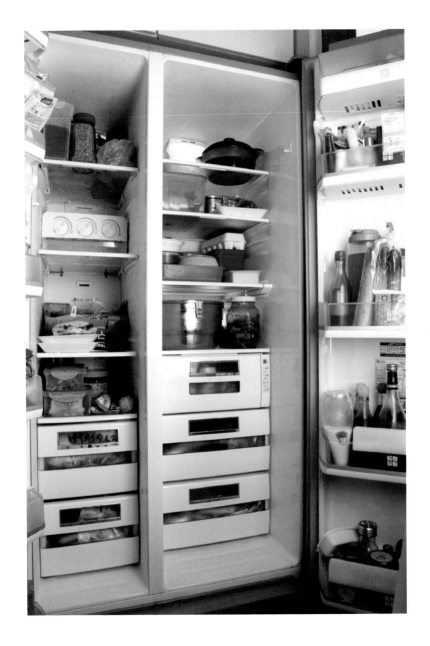

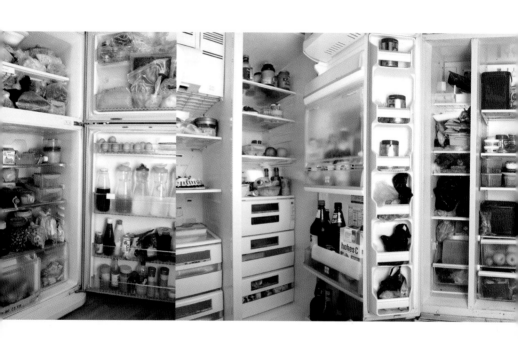

스토리지 storage digital print 60×240cm 2006

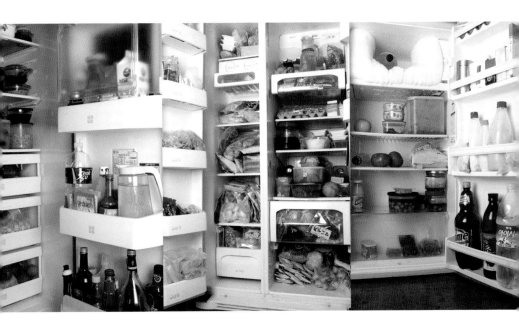

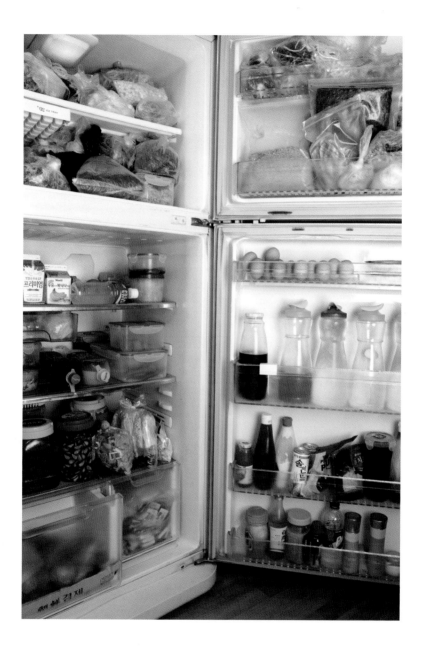

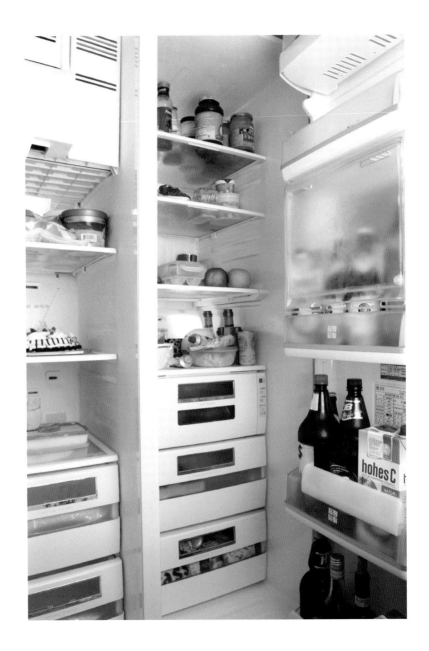

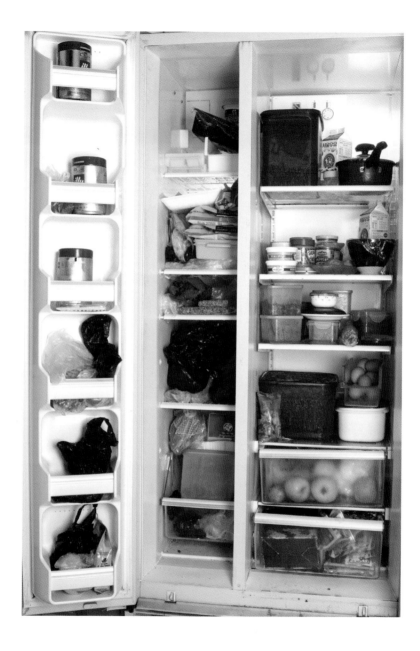

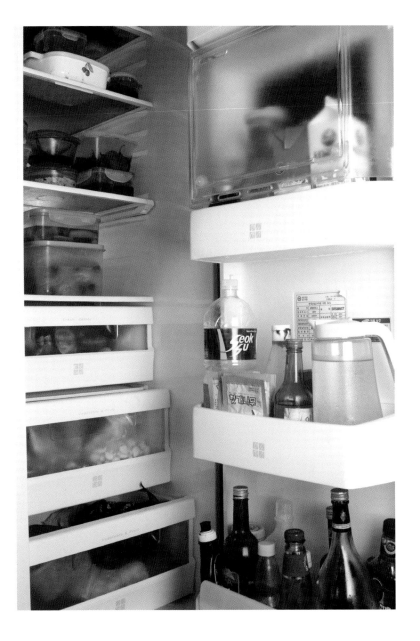

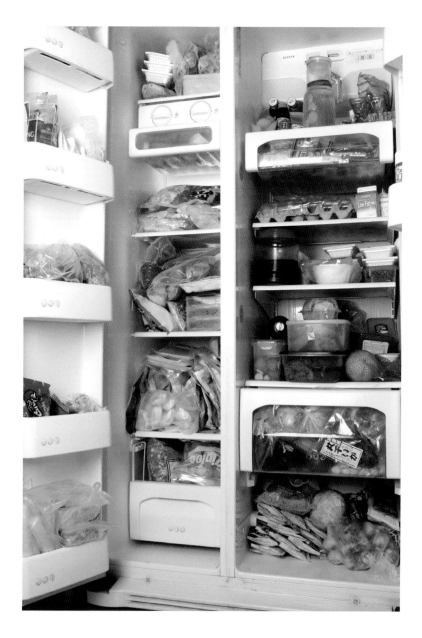

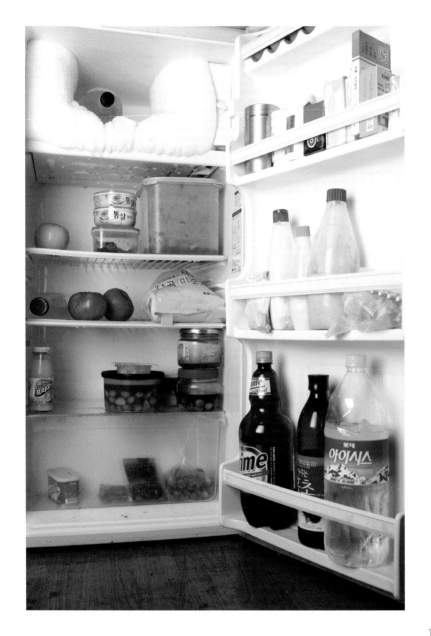

헬리오폴리스 Heliopolis

최초 사진이미지를 만들어낸 프랑스 발명가 니엡스 Joseph-Nicéphore Niépce 가 사진을 헬리오그래피라 명명한 시기는 유럽 근대도시가 형성될 무렵의 일이다. 이후로 사진은 전 세계 도시의 생성과 발전을 고스란히 기록하고 있다. ● 대도시 메트로폴리스를 넘어 거대도시 메갈로폴리스로 치닫는 요즘 기존 삶의 가치들이 허물어지면서 태초 이래 낮과 밤의 경계로 작용하던 태양빛과 달빛마저도 그 의미를 잃어가고 있다. 특히 욕망으로 부풀려진 도시의 한 귀퉁이에선 낮의 태양보다 더 강렬하고 활력 있는 밤의 태양인 네온사인이 거리를 부추기고 있다. 전지구적 자본주의 세상에서 어느 도시에서나 엇비슷한 소비와 향락을 유도하는 밤의 태양은 이미 여린 달빛을 물리친지 오래되었다. ● 나의 작업 '헬리오폴리스'는 태양신 Helios 이 사라진 이후 자본주의 사회에 비춰진 의사 擬似 태양빛으로 이루어졌다. 도시 하천에 반사된 알록달록한 네온사인은 흘러가는 물과 바람의 속도에 따라 끊임없이 모양을 바꾸며 사람들을 현혹하기에 바쁘다. 출렁이며 흐르는 물과 함께 술렁이는 도시의 욕망들. 그리고 그 모든 것에 감응하는 카메라의 눈. 『헬리오폴리스』(2007)는 인공태양에 점령당해 자연의 시간을 잃어버린 도시 시간의 흐름을 사진영상의 힘으로 기록한 작업이다. 그 결과는 뜻밖이었다. 육안으로 감지되지 않았던 자연과 인공 그리고 사회의 속도가 카메라 렌즈 속에서 서로 뒤얽히며 장관이 펼쳐졌다. 마치 카메라 렌즈 너머 또 다른 '거울나라 엘리스'의 세상이 존재하는 것처럼. ■ 방명주

헬리오폴리스 heliopolis
digital print
80×120cm 2007

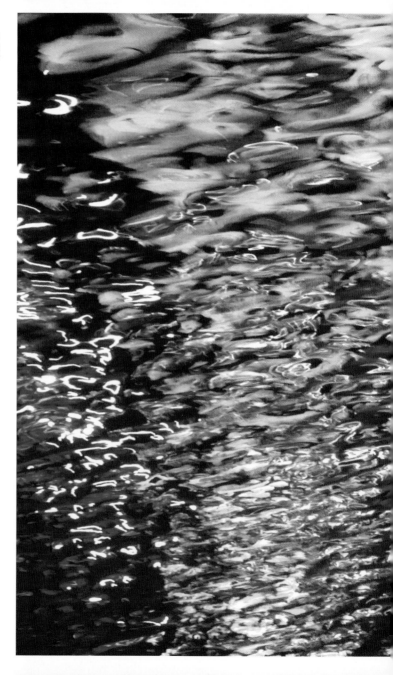

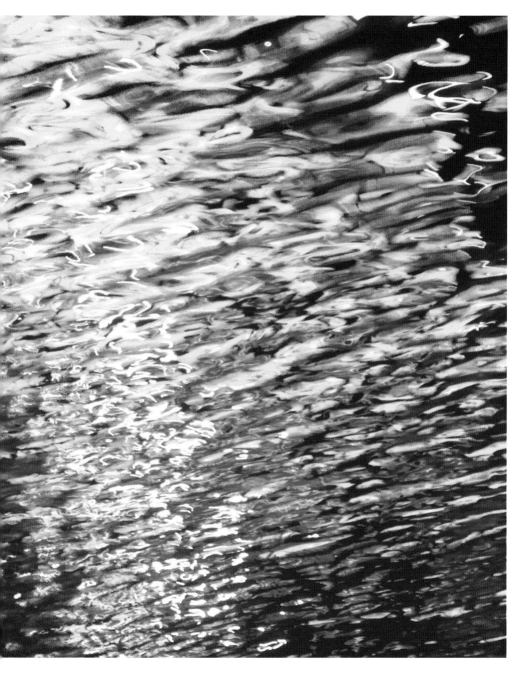

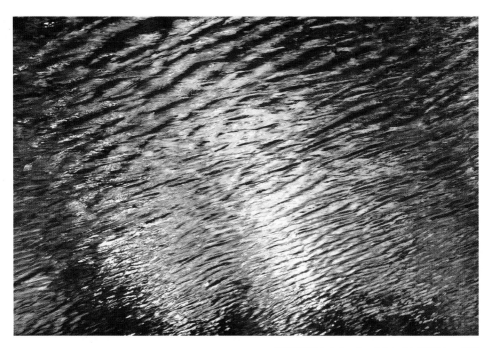

헬리오폴리스 heliopolis digital print 80×120cm 2007

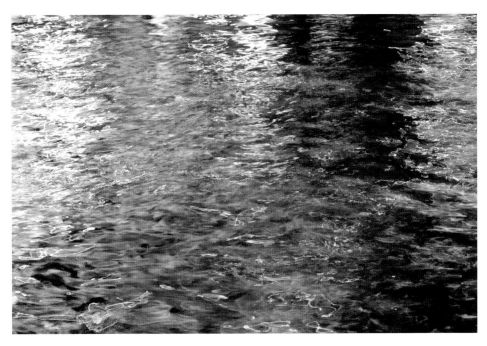

헬리오폴리스 heliopolis digital print 80×120cm 2007

헬리오폴리스 heliopolis
digital print
80×120cm 2007

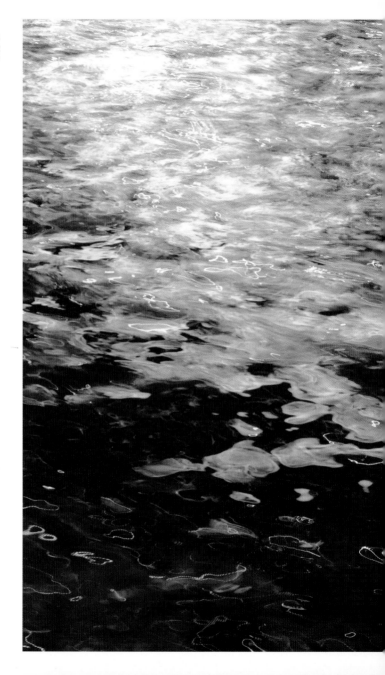

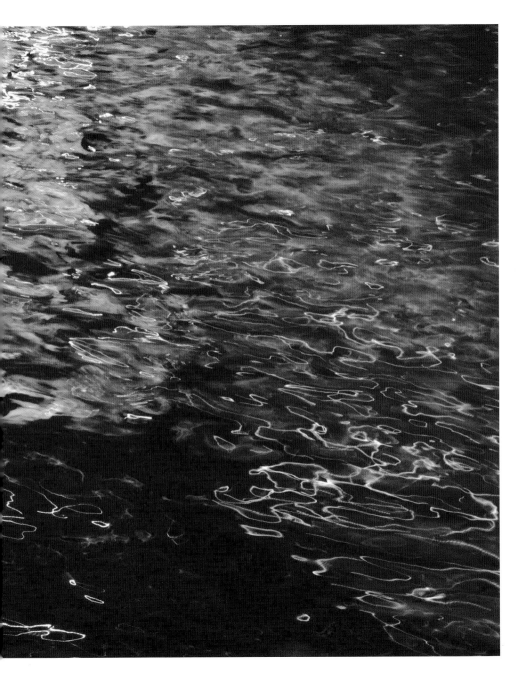

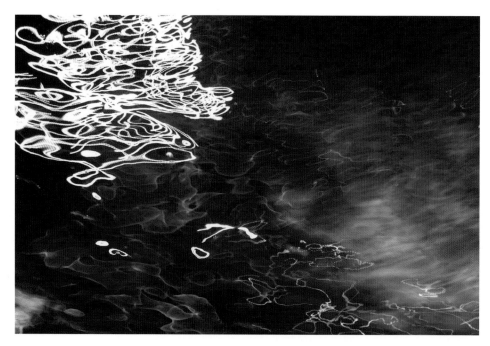

헬리오폴리스 heliopolis digital print 80×120cm 2007

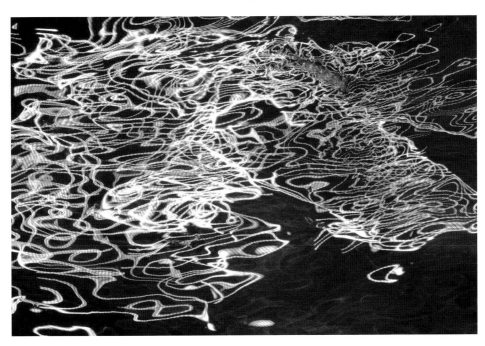

헬리오폴리스 heliopolis digital print 80×120cm 2007

헬리오폴리스 heliopolis
digital print
80×120cm 2007

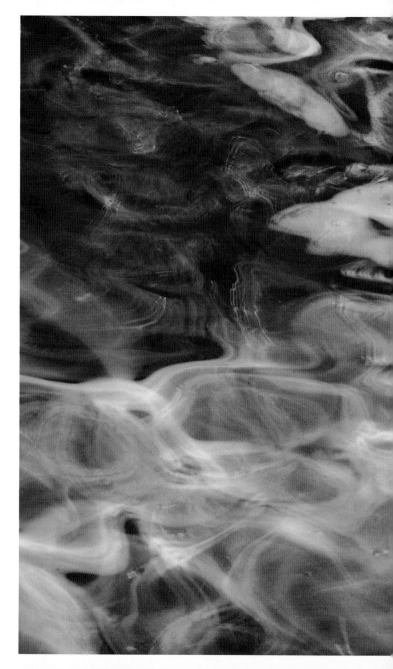

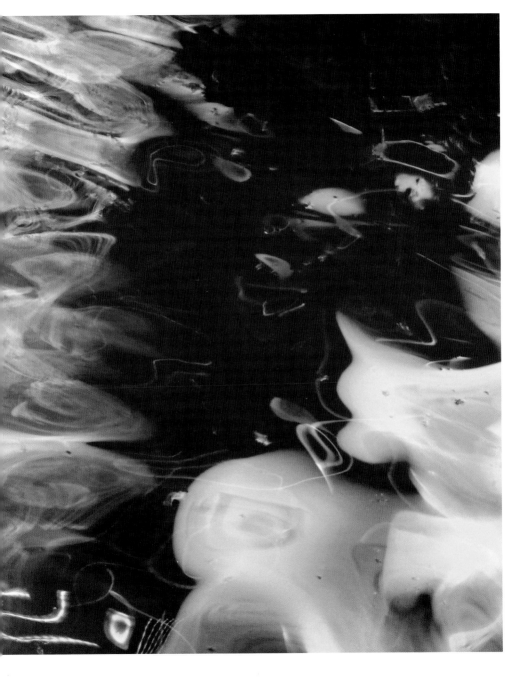

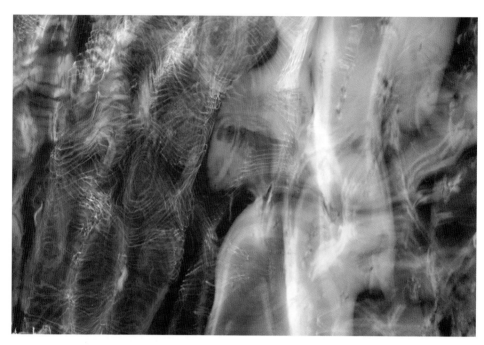

헬리오폴리스 heliopolis digital print 80×120cm 2007

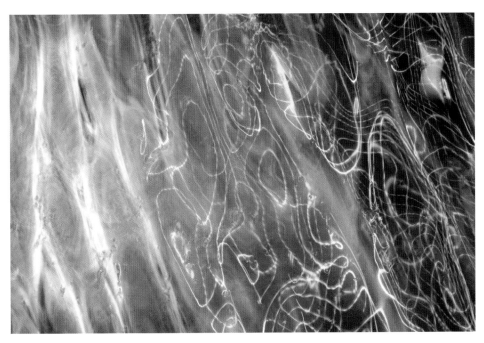

헬리오폴리스 heliopolis digital print 80×120cm 2007

헬리오폴리스 heliopolis
digital print
80×120cm 2007

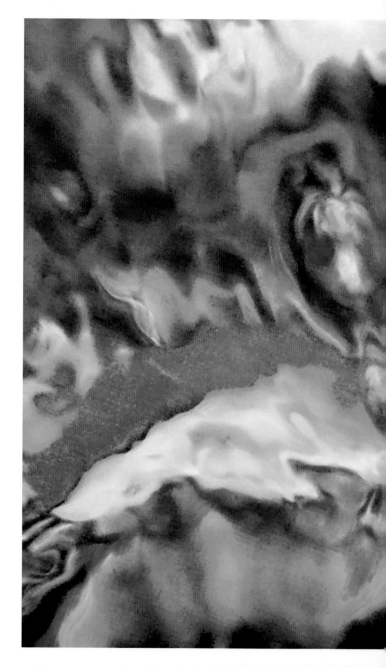

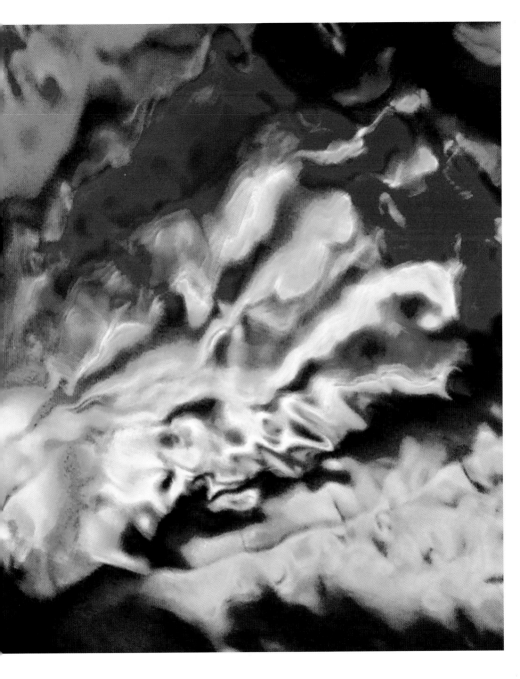

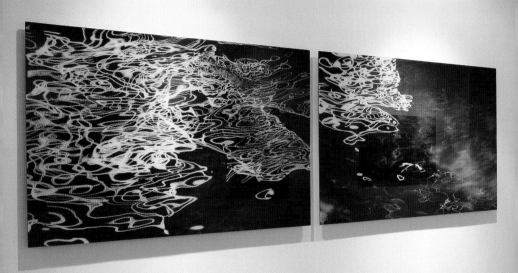

헬리오폴리스 heliopolis 갤러리 스케이프 2007

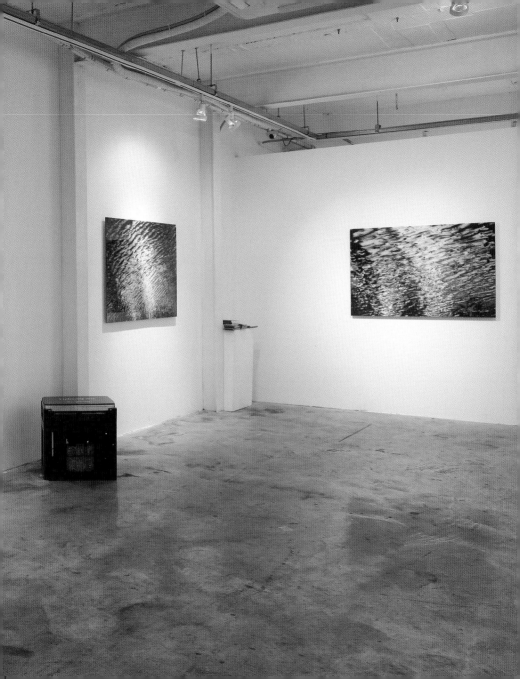

마리오네트 ^{Marionette}

『마리오네트』(2004)는 조작 ^{操作} 과 적응 ^{適應} 에 관한 이야기이다. ● 살면서 스스로 의도하였건 의도하지 않았건 특정한 상황에 놓이게 되면서 다양한 삶의 형태들이 만들어진다. 결코 우연처럼 보이지 않지만 실은 아무런 관련이 없는 일들, 필연이라기에는 너무 어처구니없이 허망한 일들 사이에서 의심과 반성이 아닌 안주하게 되는 일상을 조심스럽게 읽어내려 하였다. ● 그리고 나의 일상을 조작해내는 거대한 힘의 존재를 드러내고자 하였다. 조작은 동일한 규칙을 서로가 공유하게 되면서 시작된다. 개별과 개별을 매개하여 공유된 힘은 조작 당하는 이의 입장에서는 다소 강압 또는 폭압적으로 느껴질 수 있으나 조작하는 이의 눈에는 질서 있고 아름답게 느껴지기도 한다. ● 때로는 조작 당하는 것에 익숙해져 조작 당하고 있다는 사실조차 잊어버린 '마리오네트'가 더 행복해 보이기도 한다. 그것이 적응이다. ● 『트릭』(2003)에 이은 나의 두번째 개인전인 『마리오네트』는 크게 4부류로 나누어진다. ● 우선 가장 강력하게 위치되는 것이 「판테온 ^{Pantheon}」 연작이다. 「판테온」에서는 과학, 환경, 정치, 종교, 자본, 소비 등의 거대한 담론이 들어와 있다. 물론 렌즈에 잡힌 피사체는 일상에 널브러진 것들이다. 하지만 그 형태들을 빌어 다소 괴기스럽게 느껴지는 오늘날의 신전을 만들어내고 싶었다. 그 속에는 시커멓게 죽어버린 담론과 야만의 냄새마저 느껴지는 너무나 아름다운 질서가 존재한다. 「판테온」은 '마리오네트'를 조작하는 가장 강력한 힘을 생산해내는 장소이다. ● 두번째로 콘

돔으로 작업한 「큐폴라 Cupola」가 있다. 안전한 보호막인 것 같으면서도 그 막에 의해 숨겨질 수 있는 희생과 아픔에 관한 생각이다. 여성과 남성을 가르며 존재하는 끈적거리는 막은 부풀려지면서 안과 밖, 여성과 남성의 위치를 치환시키고 있다. 즉자적이지만 성역할 性役割 '마리오네트'를 보여주고 싶었다. ● 세번째로 『마리오네트』에서 「세이렌 Seiren」은 커다란 소라의 모습으로 등장한다. 홀리기 또는 경고하기 위한 장치로서 「세이렌」은 여러 관념들에 의해 이미 구획 지워져 쉽게 넘나들 수 없는 영역들의 극한을 경고한다. 그러나 몸이 없는 빈 소라껍질은 스스로 움직이지 못하고 공허한 바다소리만 담고 있을 뿐이다. 그 또한 또 하나의 '마리오네트'인 까닭이다. ● 마지막으로 「판타스마 Phantasma」연작은 가장 일상적인 소재들로 꾸며졌다. 아마도 이는 여성으로서 지니게 된 딸, 아내, 며느리 등의 무시하지 못할 역할들 속에서 그나마 손에 잡히는 소재들을 가지고 소박하게나마 작업해야겠다는 욕심 많은 게으른 삶에서 비롯되었을 것이다. 하지만 아무리 보잘 것 없는 사물이라도 그 사물이 품고 있는 것을 새삼 다르게 보이게 하는 힘은 '마리오네트'의 끈을 끊어버리고 싶어하는 사고에서 나올 것이다. 이것이 '판타스마'의 힘이다. ■ 방명주

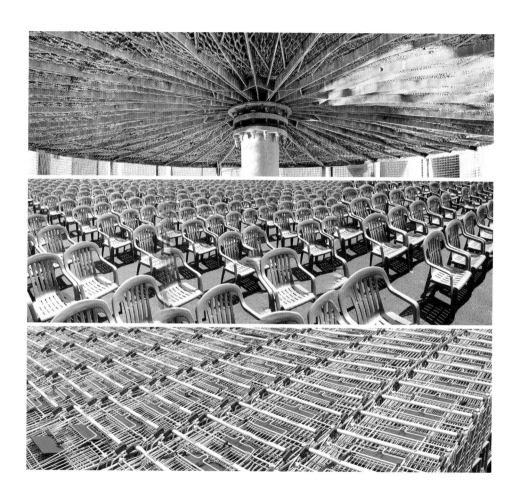

판테온 pantheon digital print each 45×150cm 2004

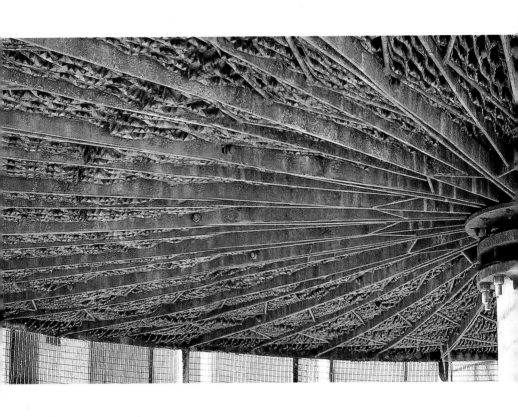

판테온 pantheon digital print 45×150cm 2004

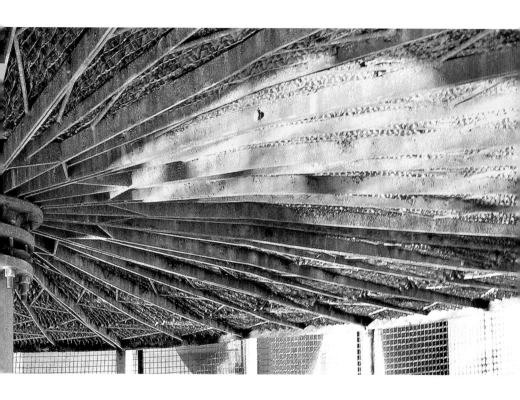

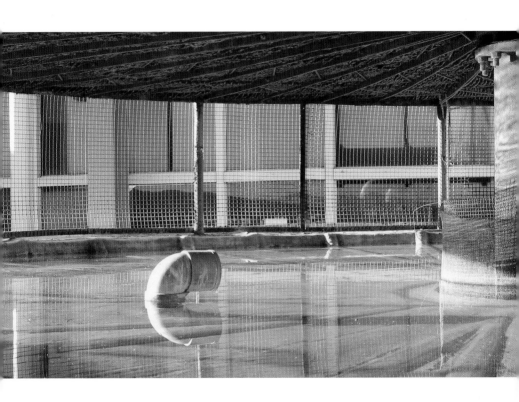

판테온 pantheon digital print 45×150cm 2004

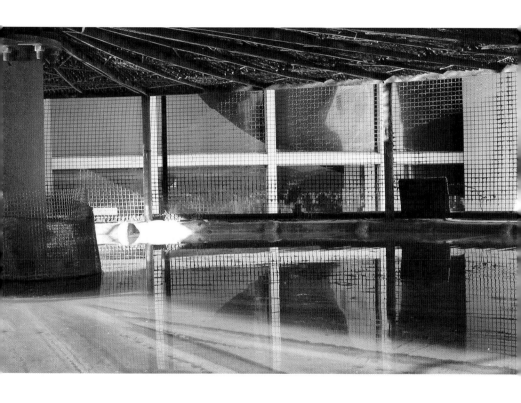

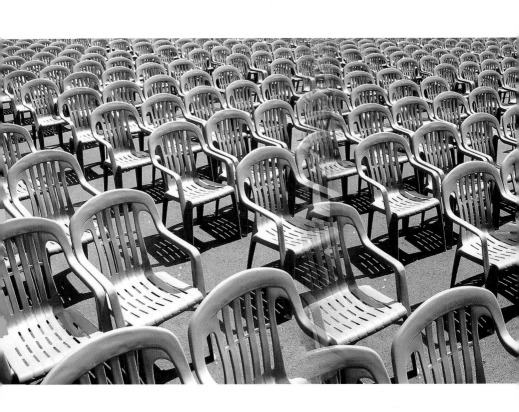

판테온 pantheon digital print 45×150cm 2004

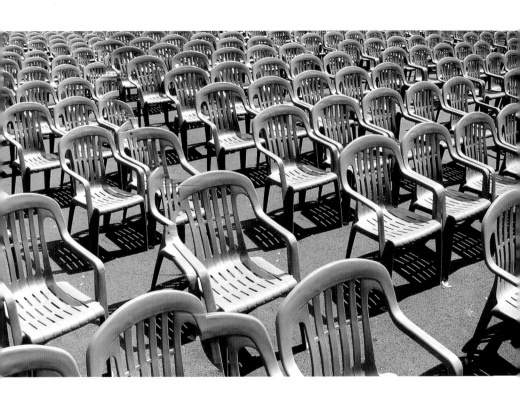

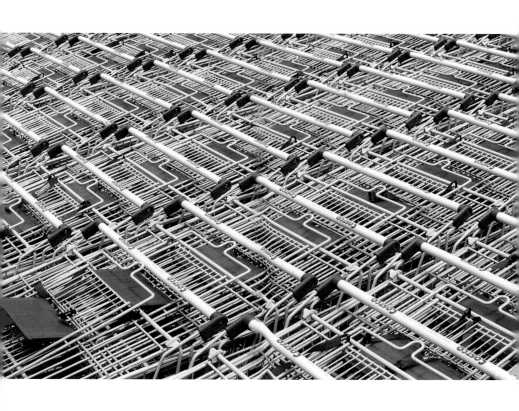

판테온 pantheon digital print 45×150cm 2004

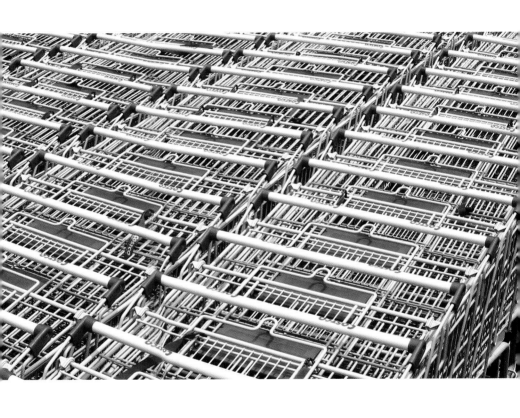

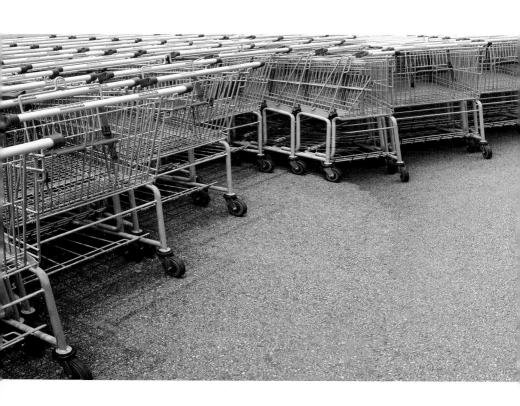

판테온 pantheon digital print 45×150cm 2004

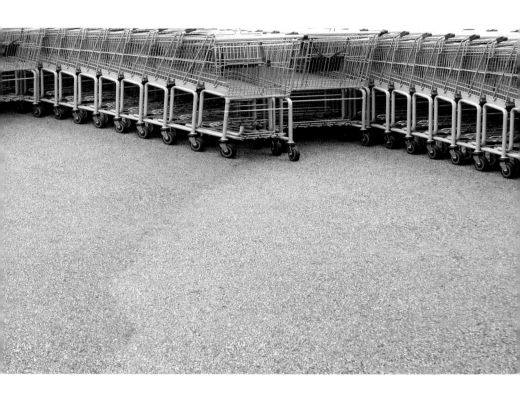

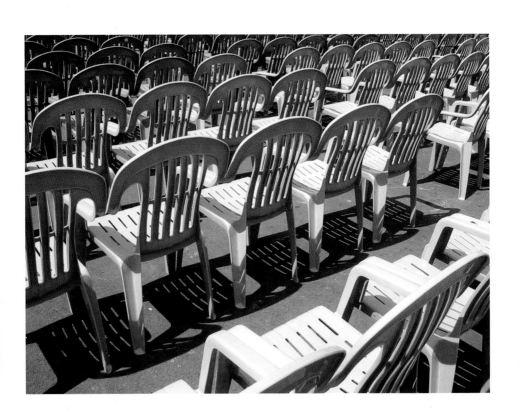

판테온 pantheon digital print 15.5×20.5cm 2004

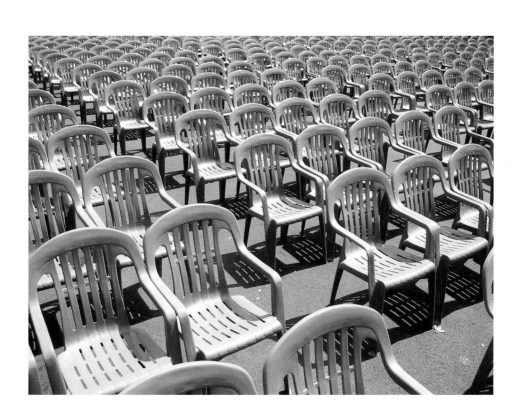

판테온 pantheon digital print 15.5×20.5cm 2004

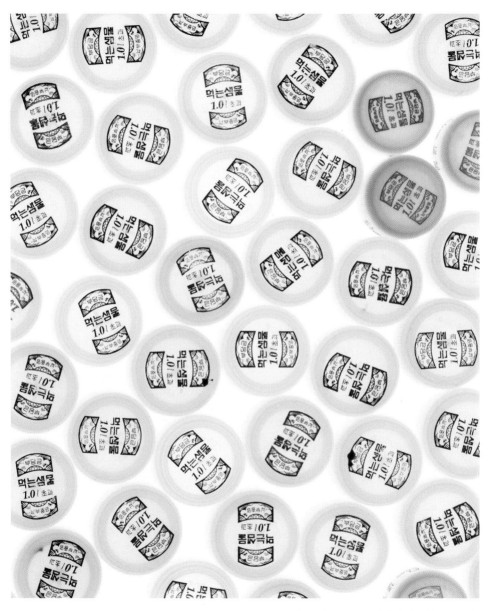

판타스마 phantasma digital print 76×56cm 2004

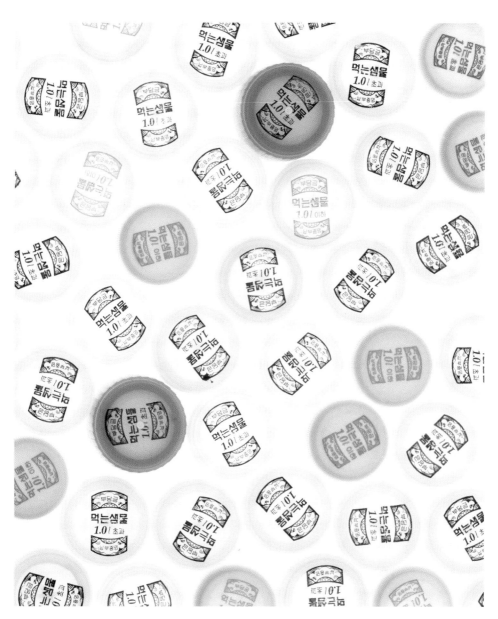

판타스마 phantasma digital print 76×56cm 2004

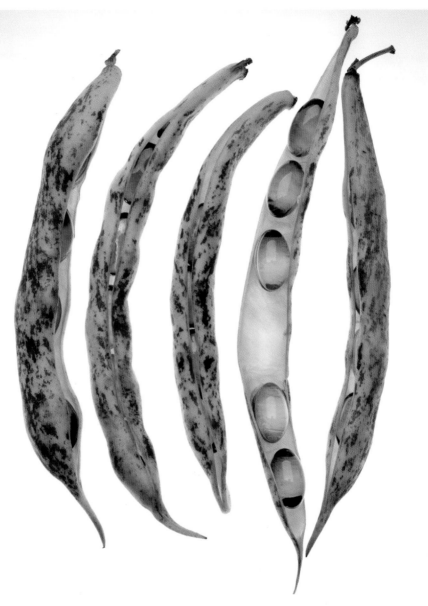

판타스마 phantasma digital print 76×56cm 2004

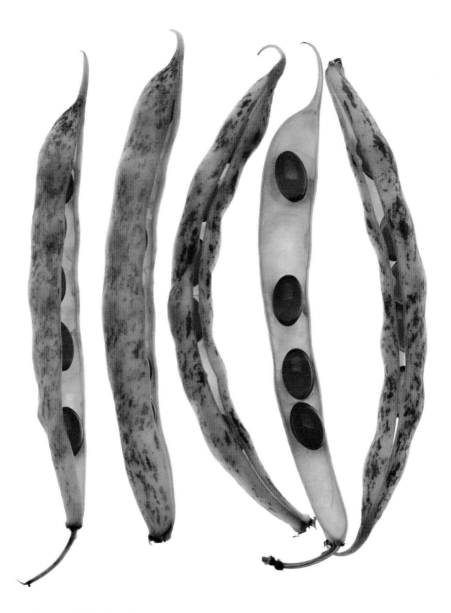

판타스마 phantasma digital print 76×56cm 2004

판타스마 phantasma digital print 76×56cm 2004

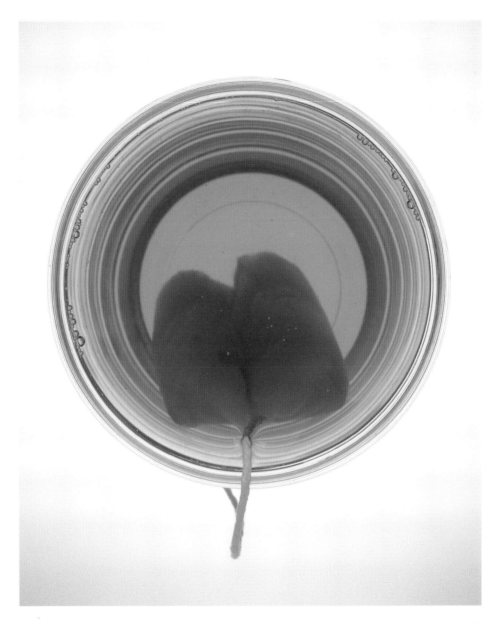

판타스마 phantasma digital print 76×56cm 2004

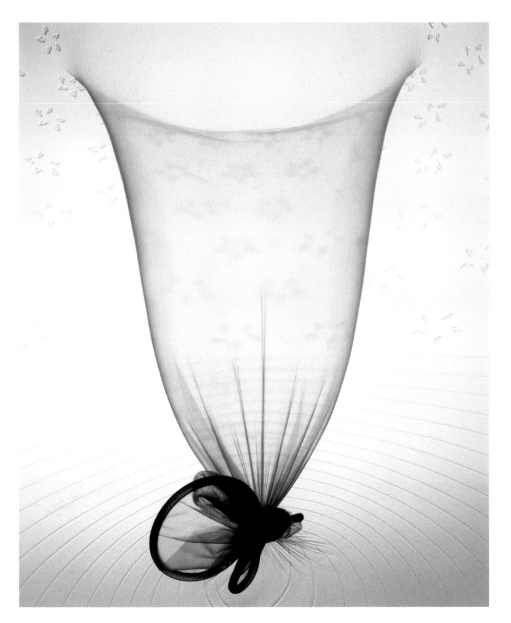

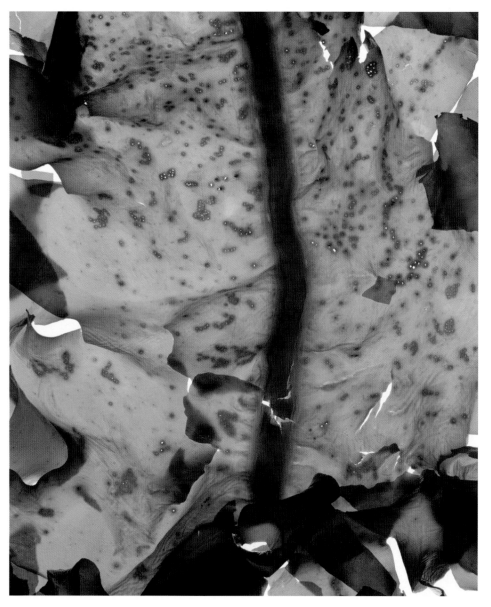

판타스마 phantasma digital print 76×56cm 2004

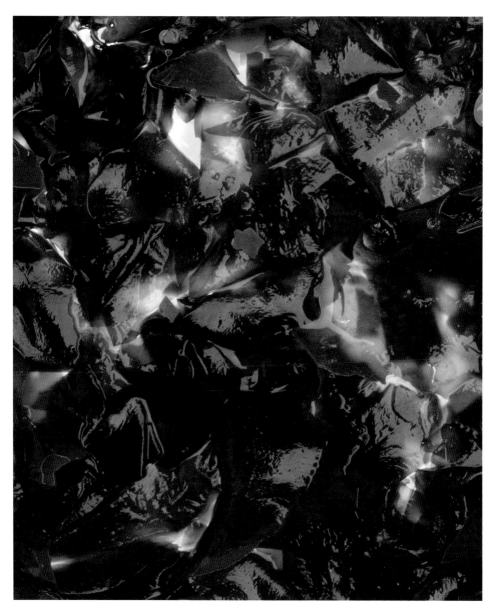

판타스마 phantasma digital print 76×56cm 2004

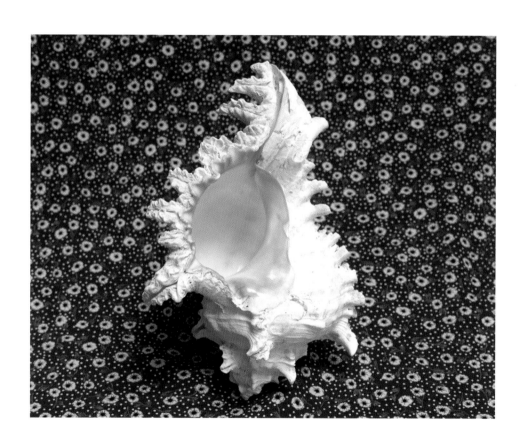

세이렌 seiren digital print 77×110cm 2004

큐폴라 ^{Cupola}

단순한 이분법으로 서로를 갈라놓던 세상이 있었다. 남과 북, 동과 서, 위와 아래, 안과 밖, 중심과 주변, 우월과 열등, 가진자와 못가진자 등. 그리고 남과 여로 구분되는 인간 삶에 가장 골 깊게 고착된 갈라섬까지. 작용이 있으면 반작용도 있다는 역할 구분일 수도 있고 스스로 구축한 영역을 빼앗기지 않으려는 자위일 수도 있다. ● 하지만 그 거대한 이분법의 갈라섬 사이에서 우유부단이라는 누명을 받으면서 그 경계에 머무르는 무수히 많은 공백들이 존재한다. 오히려 어느 한편에 귀의하여 보호막의 안락한 혜택을 누리는 것이 더 현명할 것 같은데 막상 삶과 꿈의 파란만장한 경험들은 섣부른 선택의 강요를 혐오하게 만든다. 과연 칸칸이 층층이 나누어진 갈라섬 사이에서 생겨난 크고 작은 셀들이 서로를 이해할 수 있는 시간을 갖는다는 것은 불가능한 것일까? ● 팽창력이 뛰어난 얇은 재료인 콘돔으로 작업한 「큐폴라」(2004)는 안과 밖의 구분이 모호해지는 투명한 돔 모양의 공간에서 연출한 것이다. 기능상 우뚝 선 남성을 닮을 수밖에 없는 공간인데도 한편으로 육아를 담당하는 여성의 가슴을 닮기도 하여 서로 다른 두 가지 형상이 치환 또는 반전되는 상황을 포착하려 하였다. ● 여성과 남성을 가르며 존재하는 끈적거리는 막은 부풀려지거나 수축되면서 안과 밖, 주동과 피동, 기능과 환영을 모호하게 넘나든다. 더불어 「큐폴라」에는 안전한 보호막인 것 같으면서도 그 막에 의해 숨겨질 수 있는 희생과 아픔에 관한 이야기도 함께 담겨져 있다. ■ 방명주

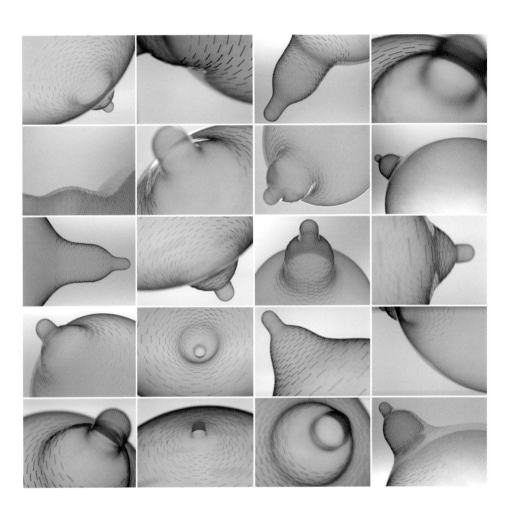

큐폴라 cupola digital print 21×28cm×20 2003

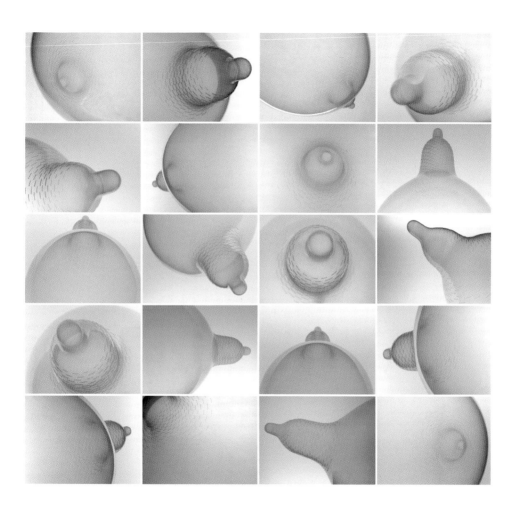

큐폴라 cupola digital print 21×28cm×20 2003

큐폴라 cupola
digital print 21×28cm 2003

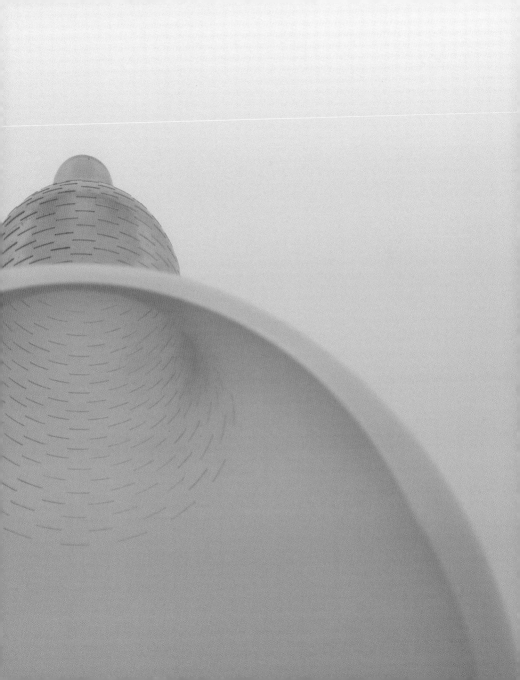

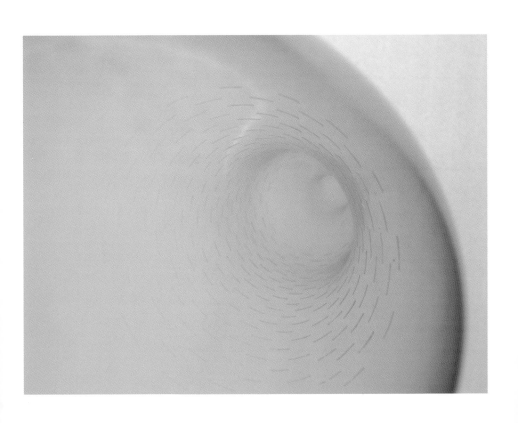

큐폴라 cupola digital print 21×28cm 2003

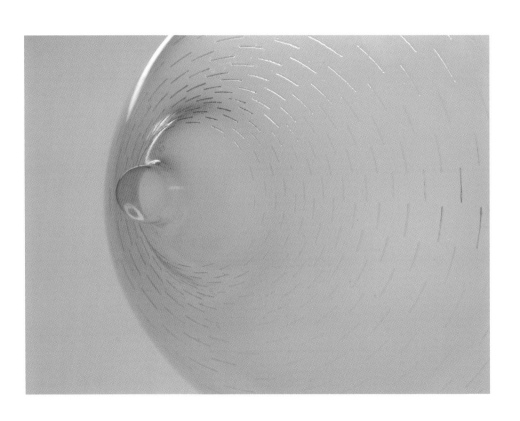

큐폴라 cupola digital print 21×28cm 2003

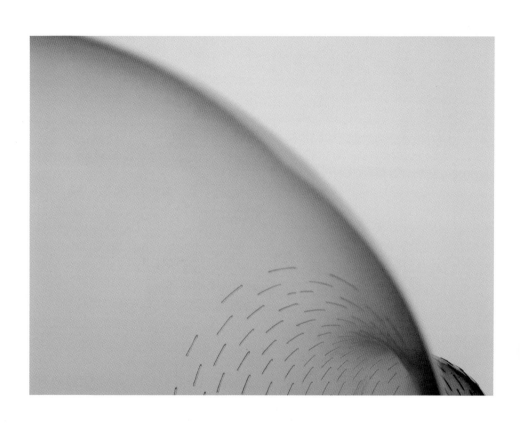

큐폴라 cupola digital print 21×28cm 2003

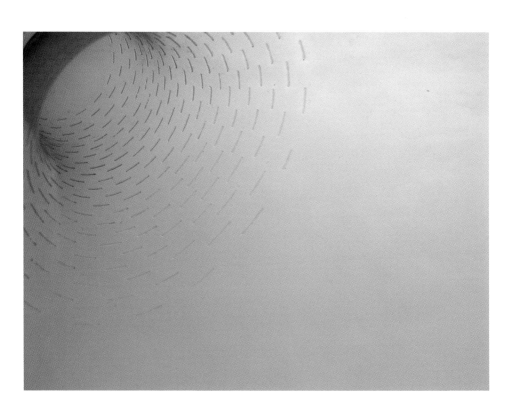

큐폴라 cupola digital print 21×28cm 2003

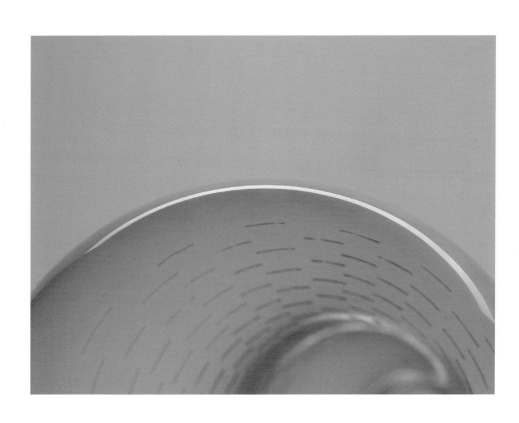

큐폴라 cupola digital print 21×28cm 2003

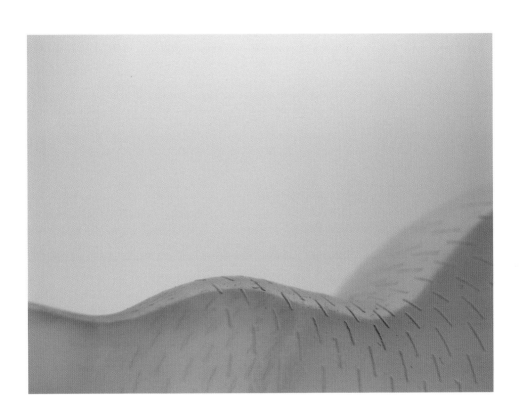

큐폴라 cupola digital print 21×28cm 2003

큐폴라 cupola
digital print 21×28cm 2003

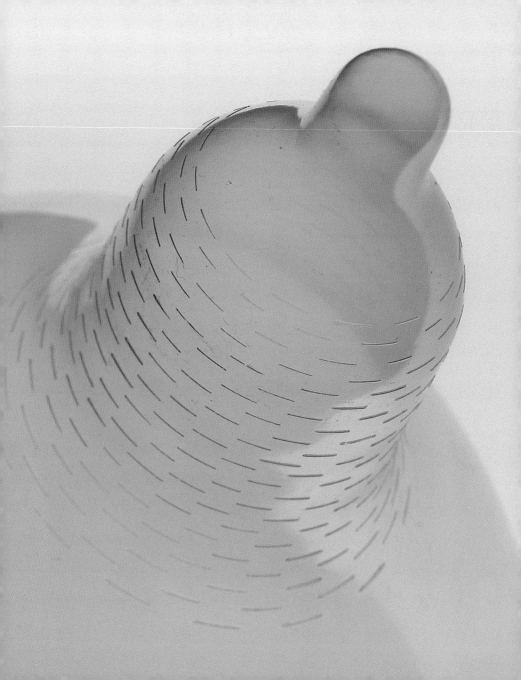

트릭 Trick

'내가 투명인간이 된다면?'이라는 제목으로 작문을 한 적이 있었다. 어린 시절 그것은 금기시된 행위를 스스럼없이 가능할 수 있게 해주는 즐거운 수단 혹은 TV 외화물의 볼거리 가득한 주인공의 활약상을 떠올렸다. 하지만, 철이 들기 시작하면서 나에게 '투명인간'의 존재는 보다 더 슬픔에 가까운 것이었다. 존재하지만 모습을 드러낼 수 없는, 부대끼며 살아가야 할 이곳 세상에서 그것은 위기이자 삶의 위협이 아닐까 하는 아스라한 생각들. 시간이 흘러 투명함에 대한 집착이 사진으로 이어지면서 나의 트릭은 시작되었다. ● 충무로의 어느 어둑한 사무실 계단을, 큰 유리문을 배달하는 아저씨의 뒤를 따라 오른 적이 있다. 아저씨의 출렁이는 어깨 위로 나의 모습과 그 주변 세상이 함께 흔들렸다. 수많은 사람들의 숲 속에서 투명인간에 의해 난반사된 모습이 이것과 흡사하겠구나 생각해본다. 다양한 각도로 수없이 난반사된 사람들의 유영이 나를 매혹시킨다. 완전한 투명-인간은 없다. ● 현실의 두터운 지층을 조금 어지르고 싶다는 생각이 들었다. 더욱이 사진이라는 매체가 현실을 그대로 담보하고 있다는 것은 재미없는 활자체의 지나간 신문

을 들척이는 행위처럼 느껴지던 때였다. 사진의 투명성에 대한 고민과 실제로 투명물질의 소재가 만나 처음으로 만들어진 트릭이 「7과 1/2」이며, 이는 페데리코 펠리니의 영화가 나에겐 비껴간 추억의 잔영처럼 작용한 것이었다. 존재하는 것과 바라봄의 차이에서 파생하는 의미와 혹은 사물 자체의 전환은 명확히 의도된 트릭이다. ● 하루에 두세 번씩 양치질을 할 때마다 거울에 묻어있는 치약자국을 보게 된다. 이 하얀 자욱들은 거울표면에 매달려 마치 등을 맞대고 있는 샴쌍둥이들 같다. 그들은 서로의 모습을 제대로 보지 못한다. 나는 나의 모습을 완전하게 볼 수 없다. ● 세상에는 의외의 것이 많다. 물론 그 의외의 것들조차 식상해지기 쉽다. 중요한 것은 무엇인가를 의미있게 또는 무의미하게 바라보게 만드는 비법이 존재할 수 있다는 것이다. 그것이 바로 『트릭』 (2003)이다. ● 그러나, 사진으로 찍히는 현실 자체가 더욱 트릭에 가깝다는 것을 나는 곧 알게 되었다. 완벽하게 짜여진 것 같은 매트릭스 속에서도 그것을 재생하는 시스템에서는 오류가 발생할 수 있다. 이 조악한 세상에서 내가 할 수 있는 것은 무엇일까? ■ 방명주

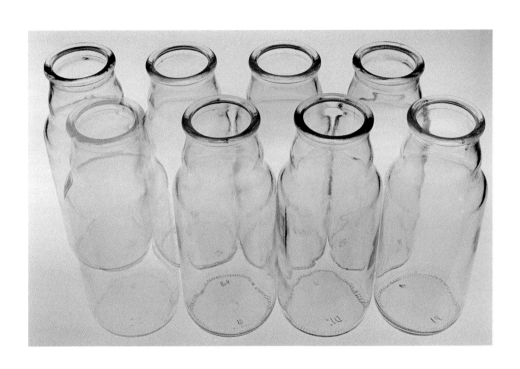

트릭_7과 1/2 trick_7 1/2 gelatin silver print 11×14" 2002

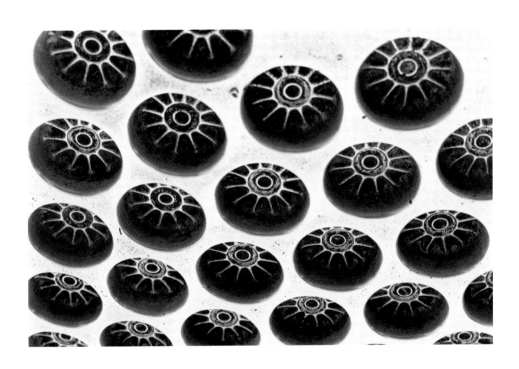

트릭 trick gelatin silver print 11×14" 2002

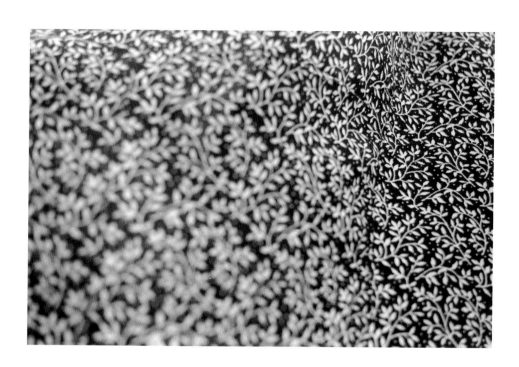

트릭 trick gelatin silver print 11×14" 2002

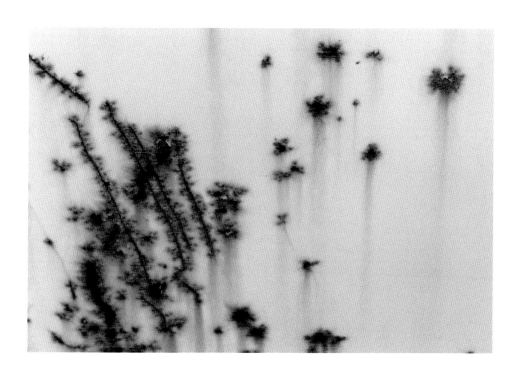

트릭 trick gelatin silver print 11×14" 2002

트릭 trick gelatin silver print 11×14" 2002

트릭 trick gelatin silver print 11×14" 2002

방명주의 사진세계

전영백 (홍익대학교 미술대학)

바라봄에 차이가 있다. 사진작가 방명주의 눈은 예사롭지 않다. 특색이라 한다면 그 보는 시각의 폭이 놀랍도록 다양하다는 점이다. 〈마리오네트〉전 (2004)에서 보듯, 거대한 대형마트의 반복적인 쇼핑카트를 멀리서 큰 스케일로 조망한 작업이나, 끝없이 늘어서 있는 야외 공연장의 의자, 그리고 대형건물의 냉각탑을 포착한 작업의 시각은 거시적이다. 개인을 통제하는 현대사회의 조직적 힘과 체제의 권력을 시각적으로 나타낸 작업이다. 작업은 이러한 거대담론의 질서 속에 조정당하는 의식조차 없이 사는 현대인의 아이러니를 드러내었다.

이와는 대조적으로, 대상에 지나치게 근접하여 자세히 포착하는 미시적 시각을 작가의 〈부뚜막꽃〉(2005)에서 확인할 수 있다. 밥을 얇게 펴 찍은 사진에서 매일 접하는 밥알들은 먹는 음식이 아니라 하나의 회화를 구성하는 미적 입자들이 된다. 매일의 대상들이 일상적 조망에서 벗어나는 것이다. 이 때 그같이 평범한 사물들은 몰라볼 정도로 낯설다. 요컨대, 그의 작업은 일상적 대상에의 가시거리를 지나치게 가깝게 하거나 멀리하여 낯선 효과를 잘 살려낸다.

방명주는 낯선 효과를 위해 빛을 중점적으로 활용한다. 사진작가에게 빛은 생명과도 같은 것이라 어느 사진이든 빛을 얘기할 수 있겠지만, 이 작

가가 사용하는 빛은 단순하지 않다. 그리고 이런저런 다양한 작품을 해도 작가가 의도하는 바에 일관성이 있는데, 이 점이 방명주의 작가적 집중력을 높이 살 수 있는 점이다. 그의 관심은 이를 테면, 라캉 ^{Jacques Lacan}이 말하는 시각 구조를 들어 논의하기가 적합하다. 작가가 즐겨 쓰는 방식으로, 빛을 오브제의 저편에서 이편으로 쏘아 역광으로 투사시키는 것을 들 수 있는데, 이는 일상의 오브제를 진공상태에 놓은 듯한 효과를 가져온다.

피사체를 배치하는 X-ray 사진판이나 실험실의 유리기구 같은 것이 자연의 시간을 정지시키는 듯하나, 이것을 찍는 사진이 다시한번 순간을 동결시킨다. 〈마리오네트〉에서 보는 콩깍지이며 탐폰이며 콘돔은 빛과 작가의 눈 사이 중간쯤 걸려있는 듯, 보이지 않는 스크린에 걸려있는 듯, 그 선명한 색채와 섬세한 형태를 신비롭게 드러낸다. 미시적 시각이 포착하는 정적인 순간은 요컨대 과학 실험대의 긴장감을 연출한다. 학부에서 화학을 전공한 작가답게 실험실의 조명과 면밀한 관찰력을 떠올리게 한다. 그러니까 이 모든 것이 빛을 중심으로 이뤄져 있다. 사물을 다르게 보이게 하는 빛이다.

방명주의 첫 전시였던 〈트릭〉(2003)에서부터 일상 사물을 보는 시각에 대한 작가의 미적 개입을 눈치 챌 수 있다. 그는 주위의 대상을 보는 의외의, 예상 밖의 시각을 탐구한다. 이 작가는 분명 보는 방식의 중요성을 알고 있다. '트릭'이라는 전시의 주제에도 이것이 배어있다. 작가의 말을 인용한다. "중요한 것은 무엇인가를 의미 있게 또는 무의미하게 바라보게 만드는 비법이 존재할 수 있다는 것이다. 그것이 바로 '트릭'이다." 세상이 주체에게 의미가 있는가, 아닌가는 보는 방식에 달려있다. 시선의 트릭에 삶

의 은밀한 비밀이 숨어 있다. 방명주의 사진에서 핵심적 내용은 −중요한 사진작가들이 그렇듯이− '봄 ^looking^ 의 전략'이다.

그리고 그것이 의도적이건 증상적이건 간에 방명주의 일상 오브제의 느낌은 묘하게 이중적이다. 정신분석에 관심이 있는 작가의 작품이니 '언 캐니'는 어렵잖게 떠오를 수 있는 개념이다. '낯선 친근함'이라는 역설의 의 미를 갖는 언캐니의 개념이 나타내듯, 대상의 이중적 속성은 꽃잎 같은 밥 알에서, 우유병 꼭지 같은 콘돔에서 포착된다. 대상을 다르게 보게 함으로 써 그 대상이 가진 대립적이고 이질적 속성을 끄집어내는 것이다.

그리고 그 '다르게 보기'를 위한 방법 중, 방명주는 회화의 평면성을 성공적으로 사진에 접목시킨다. 그의 사진에는 모더니스트가 가진 특유의 '순진한 무관심'이 배어있다. 사진이 포착하는 일상의 리얼리티를 추상회화 로 전환시키는 예술적 작용이 돋보이는데, 사진과 회화를 넘나들면서도 사 진 본연의 매체적 속성을 결코 놓치지 않는 점이 특색이다.

이러한 평면성의 시각구조를 대표적으로 보이는 작업이 〈부뚜막꽃〉 이다. 쌀알이 구성하는 전체 화면은 하나의 추상화로 손색이 없다. 우리는 쌀알이 이렇게 아름다운 꽃잎이 될 수 있음을 경이롭게 본다. 동시에 우리 는 미각에서 시각으로, 자연(리얼리티)에서 예술로, 그리고 시간성에서 영 원성으로 전이되는 과정을 경험하게 된다. 모더니즘이란 이런 것이다. 방 명주의 밥 사진으로 말미암아, 밥을 대하는 우리의 수평적 자세가 수직 축 으로 바뀌었다.

그런데 흥미로운 점은 모더니스트 회화처럼 보여주는 밥의 평면적 구성은 결코 모더니즘이 될 수 없다는 것이다. 우선은 밥이 가진 실제성, 즉 그 밥알이 보이는 찰기의 촉감을 전달하는 사진의 인덱스성이 그러하고, 또 여기에 한국인으로서 갖는 밥에 대한 지극히 문화적인 반응이 이 사진을 장소-특정적인 것으로 만들기 때문이다. 또한 쌀과 보리의 탄력있는 질감이 이루는 표면의 텍스추어가 그대로 시각의 표면이라는 점은 촉감이 그대로 시각으로 전이된다는 뜻인데, 이 또한 모더니즘의 순수한 시각성과는 거리가 멀다. 회화의 평면성을 이루는 곡물의 색-아이보리, 검정색, 팥색-은 이미 시간성을 담고 있다. 신선한 쌀밥이 썩어가면서 달라지는 순간을 포착하는 사진은 삶의 덧없음을 암시한다.

'메멘토 모리'의 주제는 〈스토리지〉(2006)에서 계속된다. 이 작업은 기계적인 프레임에 들어있는 음식을 보여준다. 냉장고를 연이어 붙여놓아 병풍 같은 구조를 보이는데 민화의 병풍 같은 구성이다. 민화가 그렇듯이 칸칸마다 매일을 살아가는 여러 사람들의 일상사가 드러난다. 그런데 이보다 사적인 노출이 없다. 작가의 말로, "속살을 들킨 것처럼 쑥스러워하면서도"라고 표현했지만 이 냉장고들을 열어 보여준 사람들의 삶이 그대로 드러나 있다. 특히 냉장고는 특히 우리나라에서 여성의 생활방식을 단적으로 판단하는 기준이 되기도 한다. 작가 또한 여성 주제로서의 경험을 강조하였다.

사실 냉장고처럼 온 가족의 관심이 집결되는 오브제가 있겠는가. 세대와 성별을 막론하고 생활의 중심이 되는 냉장고는 가족 구성원을 연결시키는 공동체의 도구이기도 하다. 그런데 이러한 사회적 기능을 지나 예술

적 관점에서 볼 때, 냉장고에 대한 시각적 작용이 흥미롭지 않을 수 없다. 즉, 과일과 야채 그리고 고기를 담는 이 냉장고라는 공간은 기본적 생존욕망이 지극히 예민한 시각으로 작용하는 곳이라는 점이다. 봄 looking 과 삶 living 이 이렇게 직결된 시각의 장 site 이 또 있던가. 원초적인 신체의 욕망은 시각으로 전이되어, 냉장고를 보는 갈급한 눈은 밝은 조명 속 음식물의 표면 질감을 집요하게 관찰하고는 그 부패 여부를 예리하게 짚어낸다.

〈스토리지〉에서 작가는 이렇듯 표면에 집중하는 우리의 시선을 그대로 떠내고 있다. 이 사진으로 말미암아, 그러한 우리의 욕망을 우리가 다시 본다. 그러나 이번엔 피사체가 된 음식물에 거리를 두고 바라보게 한다. 사진이란 매체가 가진 거리두기의 기능으로 말미암아 〈스토리지〉의 사진표면은 동결된 대상을 다시한번 응고시킨다.

그래서 우리는 근본적으로 냉장고와 사진을 함께 두고 생각하게 된다. 냉장고의 기능이 썩어갈 음식을 낮은 온도에서 보존하는 "응고된 시간"(작가의 말)이고, 유보된 죽음이라 할 때, 이것이 사진 매체의 근본 속성과 통한다는 것이다. 냉장고가 자연의 시간으로는 부패될 음식의 생명을 단시간 지연시키듯, 카메라는 진행형 시제로 연속되는 일상사를 단편으로 떠내기 때문이다. 생명의 절정에서 소멸로 넘어가는 과정이 담겨있는 냉장고를 여는 순간, 밝은 조명 속 음식물의 피사체를 우리는 눈으로 '사진 찍는다.'

손탁 Susan Sontag 이 『사진에 대하여 On Photography 』에서 언급했듯이, 사진 찍힌 대부분의 주제들은 그것이 사진 찍혔다는 사실만으로 파토스를 건드린다. 모든 사진은 메멘토 모리라는 것이다. 손탁은 말한다. "사진을 찍

는 것은 타인의(사물의) 한시성 mortality 에 대해 참여하는 것이다. 한시성과 더불어 나약함 vulnerability , 침묵 mutability 에 대해 개입한다. 이 순간을 잘라내어 동결시킴으로써 모든 사진들은 시간이 끊임없이 녹는다는 것을 증명한다."

사진의 구조가 죽음의 시제를 전달한다는 점을 상기시키는 방명주의 작업이기에 그 밝은 색채와 터질 듯한 싱싱함이 더 실제적으로 다가오는지도 모른다. 그의 작업은 단순하게 보이지만, 결코 쉽지 않다. 감자 뿌리를 뽑아내듯, 한 순간의 포착에 여러 생각들이 딸려 올라오기 때문이다. 한 장의 사진을 찍기 위해 얼마나 많은 생각과 체험을 뒤로 하고 셔터를 눌렀을까. 특히 그의 근작들에서 세상을 보는 눈이 더 깊어지고 그 스케일이 커지고 있다. 자신이 다루는 내용에 바로 집중할 수 있는 단호함과 자신감이 확연하다. 요즘 그의 관심은 도시의 빛이다.

최근의 전시 〈헬리오폴리스(빛의 도시)〉(2007)전에서 방명주는 초기부터 가졌던 자신의 특징적 표현방식을 한층 진전시켰다. 역시, 사진에서 수용하는 회화적 시각이다. 사진 매체의 독자성을 죽이고 회화적 효과를 노리는 것이 아니고, 지극히 '사진적'이면서 그 결과가 회화에서 다루는 핵심적 내용과 잇닿는다. 첫 인상은 인상주의의 추상적 비전이다. 빛과 색채의 조합은 물의 표면에 투사된다. 색채로는 모네 Claude Monet 의 〈수련〉연작을 떠올리게 하고, 표면의 흔들림으로는 호크니 David Hockney 를 연상하게 한다.

그러나 차이는 확연하다. 모네와 달리 다루는 대상이 자연의 꽃이 아

닌 도시의 인공적인 네온사인이고, 표면의 동요가 시각의 흔들림을 가져오나 호크니의 푸른 수영장 표면의 단색조와 다르게 방명주의 색채는 훨씬 다채롭다. 빛의 색채가 물 표면에 투사된 이미지이다. 대상이 어떤 실제 대상이 아니고 비물질인 도시의 빛이다. 물 표면은 자연의 거울로 도시의 현란한 삶을 반영한다. 복잡하고 때로 지저분한 도시의 네온이 한데 어울려 만드는 이미지는 의외로 무척 아름답고 환상적이다. 조야하고 지저분한 대도시의 디테일은 이 색다른 미적 비전 속으로 녹아 들어와 우리의 시선을 현혹하는 것이다. 우리가 쫓는 도시의 욕망은 〈헬리오폴리스〉의 현란한 이미지처럼 아름다운 공허이다.

이것을 역설의 미학이며, 또 시뮬라크르 효과라 말할 수 있다. 네온사인의 현란한 빛은 소비문화와 그 속에서 떠돌고 있는 도시인들의 허영을 상징적으로 나타낸다. 실체는 없고 공허한 욕망이 있을 뿐인가. 도시의 욕망은 물표면의 이미지가 손에 잡히지 않듯이 대상없는 실체, 원본 없는 환영이다. 방명주의 사진이 특정 대상을 갖고 있지 않듯이, 그 같은 도시의 꿈은 원본이 없다. 현란한 네온사인의 흔들리는 반영은 대도시의 장면 그 자체와는 분리된 채, 어쩌면 더 환상적인 욕망의 이미지를 만들어낸다.

〈헬리오폴리스〉에서는 이 사진들의 면이 물 표면과 정확히 병행되지 않는다. 잠시 이 물 표면을 찍는 사진기의 각도에 유념해 보자. 그 각도를 볼 때, 작가가 포착하는 빛과 색채의 효과를 내면서 사진을 찍으려면 물 표면이 약간 들려 올라게 찍을 수밖에 없다. 그리고 이 기울어진 각도는 눈에 근접한 물 표면을 매개로 저쪽의 도시 밤풍경과 이쪽의 사진가가 존재하는 구조를 드러낸다. 저쪽은 시끄럽고 흥청망청인데 비해 이쪽은 침묵이고,

고요이다. 저쪽은 밝음이고 이쪽은 어두움이다. 그리고 그 밝음은 빈 껍데기이다.

　　사실, 그렇듯 들려올라온 각도의 설정은 아무래도 모네의 〈수련〉연작의 구조와 유사하다. 특히 〈수련〉 말기 작품에서 보듯, 작가가 눈을 물표면에 아주 근접시키는 각도이다. 결과는, 물에 비친 하늘과 구름, 그리고 물표면에 떠있는 수련이 모두 하나로 통합되는 추상적 비전이었다. 그러니까 물 표면을 보는 작가 시선의 각도와, 흔들리는 색채와 빛의 조합을 하나의 추상으로 만든다는 점에서 방명주의 〈헬리오폴리스〉에 모네의 〈수련〉연작이 묘하게 겹쳐진다. 요컨대, 물 표면에 작용하는 색채와 빛의 실험이라는 것은 방명주의 사진작품을 회화의 인상주의로 연결시킨다. 인상주의의 핵심이 색채, 빛, 그리고 대도시이기 때문이다.

　　모네와 방명주라는 '어울리지' 않는 비교는 불란서 인상주의자와 한국의 젊은 사진작가를 어줍잖게 병치한다기보다, 회화와 사진의 속성을 근본적으로 생각하게 하는 흥미로운 연결이다. 모네는 회화의 두터운 물감층으로 그림 표면을 시각구조에서 고립시키고 그 자체의 존재방식을 강조했었다. 그러나 사진은, 말할 것 없이, 그 표면에서 안료의 물질성을 가질 수 없다. 사진의 경우는 표면의 비물질성이 이 매체가 갖는 투사적인 '스크린'의 기능을 강화시킨다고 봐야 한다. 불투명한 회화의 그림면과 달리, 사진의 표면은 반투명의 거울과 같이 주체와 대상의 시각적 연계를 보다 직접적으로 다룰 수 있다.

　　그 시각의 연계에서 수면의 거울은 복잡한 간판과 사인들을 아름다

운 색채추상으로 바꾼다. 도시를 이렇게 볼 수도 있다. 어쩌면 도시의 삶을 가장 미적으로 보는 방식일지 모른다. 너무 자세히 보지 말고, 가까이 다가가지도 말고. 거리를 두고 보는 눈이다. 도시의 네온사인의 키치는 물표면에 반영되어 사진으로 찍힘으로 미적 비전으로 변환되어 있다. 이런 식으로 보니 튀는 야광빛 네온도 나름 아름다움을 지닌다. 도시의 삶은 우리에게 필수적이고 우리가 속할 수밖에 없는 그곳을 작가는 밀쳐 내거나 수용하지 않고 차분하게 조망하고 있다.

따라서 〈헬리오폴리스〉는 인상주의 이후 근 1세기 동안 진행된 모더니즘의 화두 중 그 핵심을 사진의 영역으로 가져와 이것을 오늘날의 시점에서 재조명한다고 말할 수 있다. 탈모던이건, 포스트모던이건 다른 새로운 용어를 마련하지 못한 요즈음, 우리의 대도시 시각체험은 어떻게 달라졌는가. 19세기 중반, 소요자 flâneur의 시각을 말하던 보들레르, 그리고 이를 이어 근 1세기 후, 내부와 외부의 교차 시각을 제시한 벤야민의 개념은 여전히 유효하다. 대도시의 현대적 시각체험은 계속되고 있는 것이다. 방명주의 경우, 여기에 한 가지를 더 보태게 한다. 대도시라는 1차 대상을 물 표면이라는 중간 매체(스크린)로 걸러 보게 하는 점이다. 따라서 시각은 2차적이다. 그리고 대상과 주체(관람자) 사이에 놓여있는 물 표면은 그것이 본래 비추는 대도시 장면과는 분리되어 독자성을 지닌다.

이러한 시각의 3단 구조를 이론적으로 제시한 이론가와 개념을 굳이 언급하고 싶지 않으나, 하는 수 없다. 라캉의 응시 구조는 이 작가가 아무래도 불가피하게 또 적절하게 활용하고 있는 개념이다. 홀바인 Hans Holbein 의 〈대사들〉에서 보이는 해골의 위치에 해당하는 것이 〈헬리오폴리스〉에서

보는 물표면의 이미지이다. 다시 말해, 그 표면에 빛과 색채로 뒤얽힌 흔들리는 대도시의 추상적 비전이다. 홀바인에서 왜곡된 해골의 모습을 알아볼 수 없듯이, 우리는 방명주 사진의 물표면이 만들어내는 대도시 이미지를 바로 포착할 수 없다. 마치 우리의 욕망의 실체를 결코 알아낼 수 없듯이.

조야한 상업주의와 소비문화의 상징인 네온 빛에 둘러싸인 도시의 삶은 한차례 걸러지니 그 현란한 욕망도 부질없다. 추상화된 이미지는 시각의 진실을 드러낸다고나 할까. 그 진실이 설사 '부재'라 할지라도 우리는 방명주의 사진작업이 주는 시각의 미적 비전으로 말미암아 한동안 위안을 받을 수 있을 것이다. 왜냐하면 이 작가의 영민한 눈은 빛과 거리두기라는 '사진적 보기'를 결코 늦추지 않을 것이기 때문에.

Profile

방명주 房明珠

2002 홍익대학교 산업미술대학원 사진디자인 전공 졸업
　　　석사학위논문『제프 월의 〈여성을 위한 사진〉 작품 분석 : 자크 라캉의 응시 이론을 중심으로』
1996 서울예술대학 사진과 졸업
1989 이화여자대학교 자연과학대학 화학과 입학
1970 부산 출생

개인전　2008 매운땅, 샘터갤러리, 서울
　　　　　2007 헬리오폴리스, 갤러리 스케이프, 서울
　　　　　2006 스토리지, 브레인 팩토리, 서울
　　　　　2005 부뚜막꽃, 갤러리 쌈지, 서울
　　　　　2004 마리오네트, 금산갤러리, 서울
　　　　　2003 트릭, 갤러리 아티누스, 서울

단체전　2011 『Being with You』展, 갤러리 라운지 비하이브, 서울

　　　　　　　　『쉼』展, 경기도미술관, 안산

　　　　　　　　『생활의 목적』展, 포항시립미술관, 포항

　　　　　2010 『Adagio non molto』展, 이언갤러리, 서울

　　　　　　　　『레오나르도 다빈치처럼 관찰하기』展, 사비나미술관, 서울

　　　　　　　　『가만히 살아있는』展, 포스코미술관, 서울

　　　　　2009 『꽃드림』展, CSP1110아트스페이스, 서울

　　　　　　　　『채집여행 : 탐구된 자연』展, 이천시립월전미술관, 이천

　　　　　　　　『Attention』展, 자하미술관, 서울

　　　　　2008 『Becoming Wetlands』展, 문화일보갤러리, 서울

　　　　　　　　『미식의 세계』展, 가일미술관, 가평

　　　　　　　　『여수국제아트페스티벌_쾌락의 정원』展, 진남문예회관, 여수

　　　　　　　　『한국현대사진 60년 1948~2008』展, 국립현대미술관, 과천

　　　　　　　　『여성60년사_그 삶의 발자취』展, 서울여성플라자, 서울

　　　　　　　　『Young Photo』展, 신세계 아트월 갤러리, 서울

2008 『은여우 프로젝트』展. 트렁크갤러리, 서울

2007 『아시아 현대미술 프로젝트 City_net Asia 2007』展. 서울시립미술관, 서울

『박물관에 꽃피는 날』展. 국립공주박물관, 공주

『헤이리 아시아 청년작가 프로젝트』展. 이윤진갤러리, 파주

『다섯 프로젝트_정물』展. 트렁크갤러리, 서울

『센스 & 센서빌러티 : 경기도미술관 소장품』展. 경기도미술관, 안산

2006 『다색다감』展. 갤러리 잔다리, 서울

『카메라 워크』展. 서울시립미술관, 서울

『코리아 포토페어』展. 아트앤드림, 서울

『P & P』展. 갤러리 잔다리, 서울 / 이음갤러리, 베이징

『Art & Cook』展. 세종문화회관 미술관, 서울

『Stillness』展. 갤러리 룩스, 서울

2005 『共. 通. 感_한중일 작가』展. 서울옥션스페이스, 서울

『삶속으로 빠지다』展. 신세계백화점 갤러리, 인천

경기대학교 미술경영학과 기획 『순간에 선 시선』展. 갤러리 우림, 서울

『서울국제판화사진아트페어 2005』展. 예술의전당 한가람미술관, 서울

『레인보우샤베트』展. 갤러리 스케이프, 서울

『서울청년미술제_포트폴리오 2005』展. 서울시립미술관, 서울

2004 『Red Heaven』展. 창동미술스튜디오, 서울

『신체와 의식』展. 갤러리 라메르, 서울

『작업실 리포트』展. 사비나미술관, 서울

2003 『Charity : 선물』展. 쌈지스페이스, 서울

『사물과 상상』展. 갤러리 룩스, 서울

한국여성사진가협회 기획 『분홍신』展. 인사아트센터, 서울

전주세계소리축제. 한국소리문화의전당, 전주

동덕여대 미술학부 큐레이터전공 졸업기획 『트릭』展. 동덕아트갤러리, 서울

작품소장 국립현대미술관(미술은행), 경기도미술관, 한미사진문화재단

● 홈페이지 www.foasis.com
● 전자우편 bangmyungjoo@gmail.com

Bang, Myung-Joo

2002 MFA in Photographic Design, Hongik University, Seoul
(Master's Thesis: An Analytical Study on Jeff Wall's "Picture for Women" Focusing on Jacques Lacan's 'Gaze' Theory)
1996 Graduated from the Dept. of Photography, Seoul Institute of the Arts, Seoul
1989 Entered the Dept. of Chemistry, Ewha Womans University, Seoul
1970 Born in Busan, Korea

● Solo Exhibitions

2008 Redscape, Samtoh Gallery, Seoul
2007 Heliopolis, Gallery Skape, Seoul
2006 Storage, Brain Factory, Seoul
2005 Rice in Blossom, Gallery Ssamzie, Seoul
2004 Marionette, Keumsan Gallery, Seoul
2003 Trick, Gallery Artinus, Seoul

● Selected Group Exhibitions

2011 Being with You, BE•HIVE, Seoul
Rest, Gyeonggi Museum of Modern Art, Ansan
The Purpose of Life, Pohang Museum of Modern Art, Pohang
2010 Adagio non molto, Eon Gallery, Seoul
Observing like Leonardo da Vinci, Savina Museum of Contemporary Art, Seoul
Alive Gently, Posco Art Museum, Seoul
2009 Good Dream, CSP111 Art Space, Seoul
Trip to the Expolred Nature, Woljeon Museum of Art, Icheon
Attention, Zaha Museum, Seoul
2008 Becoming Wetlands, Munhwa Ilbo Gallery, Seoul
The World of Beauty and Food, Gail Art Museum, Gapyeong
Garden of Delights, Yeosu International Art Festival, Jinnam Culture and Arts Center, Yeosu
Contemporary Korean Photographs 1948~2008, National Museum of Contemporary Art, Gwacheon
The 60 Years of Women's History_Traces of Their Lives, Seoul Women Plaza, Seoul
Young Photo, Shinsegae Art Wall Gallery, Seoul
Silver Fox Project, Trunk Gallery, Seoul

2007 City_net Asia 2007, Seoul Museum of Art, Seoul
 When Flowers Bloom in the Museum, Gonju National Museum, Gongju
 Asian Young Artists in Heyri, Lee Yoon Jin Gallery, Paju
 Five Projects_Still Life, Trunk Gallery, Seoul
 Sense & Sensibility : GMA Collection Display, Gyeonggi Museum of Modern Art, Ansan
2006 Multi Colors and Multi Sensitives, Gallery Zandari, Seoul
 Camera Work, Seoul Museum of Art, Seoul
 Korea Photo Fair, Art 'n Dream, seoul
 P & P, Gallery Zandari, Seoul & Gallery Ieum, Beijing
 Art & Cook, Sejong Center, Seoul
 Stillness, Gallery Lux, Seoul
2005 3rd Cutting Edge_Sensus Communis, Seoul Auction Space, Seoul
 Dive into Life, Shinsegae Gallery, Incheon
 Gaze at the Moment, Gallery Woolim, Seoul
 SIPA 2005, Hangaram Art Museum, Seoul Arts Center, Seoul
 Rainbow Sherbert, Gallery Skape, Seoul
 Seoul Exhibition of Young Artists, Seoul Museum of Art, Seoul
2004 Red Heaven, National Art Studio in Changdong, Seoul
 The Body and the Mind, Gallery La Mer, Seoul
 Atelier Report, Savina Museum of Contemporary Art, Seoul
2003 Charity : Presents, Ssamzie Space, Seoul
 Objects & Imagination, Gallery Lux, Seoul
 Pink God: Eco-feminism, Insa Art Center, Seoul
 Jeonju Sori Festival, Art Installation, Sori Arts Center, Jeonju
 Trick, Dongduk Art Gallery

● Main Collections National Museum of Contemporary Art, Gwacheon (Art Bank)
 Gyeonggi Museum of Modern Art, Ansan
 Hanmi Foundation of Arts & Culture, Seoul

 ● homepage www.foasis.com
 ● contact bangmyungjoo@gmail.com

Hexagon 한국현대미술선

Korean Contemporary Art Book